日本繪師
最高學習法

別再盲練！

5 個習慣，突破停滯期

YAKIMAYURU 著／黃筱涵 譯

U0028037

suncolor
三采文化

前言

加強畫技的五大習慣是什麼

如果你希望「畫技變好」的話，這本書絕對是你要的。

想要畫得像職業繪師一樣生動漂亮！
「辦得到的人」與「辦不到的人」之間其實有著決定性的差異。這份差異不是才能或品味，也不是花了多少時間練習或學習技法。**而是下列這「五大習慣」。**

五大習慣

培養
鑑賞力的
習慣

決定
畫法的
習慣

建立
思考的
習慣

持之
以恆的
習慣

輸入與輸出
要平衡的
習慣

這「五大習慣」對職業繪師來說都是理所當然，但是知道這些「理所當然」的人卻不多。

不知道的人就會把力氣使用在練習讀書方法與學習繪畫技巧。如此一來，就陷入「明明很努力卻無法進步」的窘態。

本書將介紹許多加強畫技的重要事項，請務必好好用來幫助自己成長！

最重要的不是只有練習與學習

我以繪師的身分負責了集換式卡牌遊戲插畫、VTuber（虛擬YouTuber）的角色設計、輕小說插畫等各種媒體的創作。

©BROCCOLI / Nippon Ichi Software, Inc.

©2021 SQUARE ENIX CO., LTD. All Rights Reserved.

作為精靈之友
©北社／講談社
講談社 K Lanove Books 刊

©Bandai Namco Entertainment Inc.

©ANYCOLOR, Inc.

其實，我一開始沒有計畫成為職業繪師。

出生在平凡的家庭的我，高中讀的是以升學為主的學校，大學專攻理工系。畢業之後進入科技公司擔任系統工程師，後來成為專案經理。關於這部分後面會詳細談到，總而言之我是從專案經理搖身一變成為繪師的。

因此我從未如各位想像般大量練習與學習畫畫。當然，我也不曾進入繪畫方面的職業學校或藝術大學就讀，從辭職到成為繪師之間，沒有買過半本與繪畫有關的教科書。這樣的我卻能成為真正的繪師，因此判斷「加強畫技的重要提示」就藏在其中。

● 不必練習或學習也能成為畫得好的人
● 就算大量練習與學習也畫不好的人

這兩者在練習與學習之外的差異之處，儼然就是「習慣的不同**」。本書將著重的就是這份差異。**接下來，書中在談及每項習慣時也會詳細說明：

①為什麼這個習慣這麼重要
②具體來說該怎麼做才好

只要閱讀本書，自然就能夠培養出畫技優秀者的「思維**」與「**行動**」。**

畫技變強！

思維　　行為

五大習慣讓畫技變強

　　雖然本書會將「五大習慣」分成五個章節一一說明，但其實這些習慣都有著密切關連性。

　　像是某個習慣會成為其他習慣的基礎、某個習慣能夠提高其他習慣的效果。因此並非執行其中一個習慣就可，要全部一起實踐才能發揮相乘效果。

　　慢慢來也無妨，請務必讀到最後，熟知所有習慣。這五大習慣將讓你越來越會畫，帶你前往畫技變強之路！

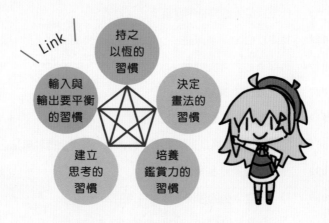

\ Link \

持之以恆的習慣

輸入與輸出要平衡的習慣

決定畫法的習慣

建立思考的習慣

培養鑑賞力的習慣

目錄

角色介紹

若葉君

希望畫技進步的新手繪師。

雖然我在YouTube時用「僕」自稱，但是為了易於理解，本書將使用「我」喔！

YAKIMAYURU
（yaki*mayu）

本書的主導者，平常是VTuber的職業繪師。

※從事繪師工作時多半使用「yaki*mayu」這個筆名。

花君

畫技略強於若葉君的中級繪師。

專家君

職業繪師。

枯葉君

畫技一直都進步不了的新手繪師。

持之以恆
的習慣

1

第　　　章

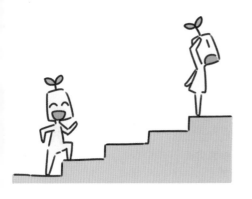

希望畫技成長的第一步，就是要持續畫。「咦？就這樣？」各位或許會這麼想，但這執行起來是很困難的。本章將說明該如何養成持之以恆的習慣。

唉～我好希望畫技可以進步，但是完全辦不到……看來我沒有才能……

 你對畫畫方面有什麼煩惱嗎？

嗚哇！你是誰！？

 你好，我是VTuber YAKIMAYURU！是一位職業繪師，也在YouTube教大家畫畫喔！

YAKIMAYURU！？　好奇怪的名字！

 ……。先別管這個，你是不是希望畫技變強呢？

沒錯！但我始終都畫不好，也進步不了。

 原來如此。順便一問，你開始畫畫有多久了呢？

一個月！

 一個月！？這樣還沒進步也是正常的啊！

是這樣嗎？

 職業繪師們都是經過好幾年的努力，才能夠愈畫愈好的。想要進步就必須「長期持續」！

要好幾年嗎……我能夠堅持這麼久嗎？

 沒問題的！我這就告訴你那些畫得很好的人，是怎麼辦到持之以恆的！

雖是理所當然的事，
但要「持之以恆」其實很困難

　　雖然聽起來很理所當然，但還是要強調**希望畫技進步就必須作**
畫。世界上沒有「不畫就可以畫得好」的事情。

　　「我當然知道！」各位或許會這麼想，但其實「持之以恆作
畫」是很困難的。各位是否曾經有過儘管希望自己畫技變強，卻
又懶得動筆呢？或者是整天打電動？一直看動畫或線上影片？還
是在看漫畫呢？

　　世界上有形形色色的娛樂，要抗拒這些誘惑是很困難的。

　　我就很常敗給這些休閒娛樂，就連今天到剛才我都一直在看漫
畫，被家人罵了之後，才開始動筆撰寫這本書。

「畫得好的人」就是能夠在這個充滿娛樂的世界拒絕誘惑，將大把時間花在畫畫上。其他人懶洋洋的時候，未來的人氣繪師正在努力畫畫。

　　我當然沒有要大家不去做快樂的事，只將心思放在畫畫上就好。娛樂帶來的收穫相當多樣化，也有助於適度放鬆內在心靈。但是畫得比別人多，才能夠畫得比別人好。

　　希望畫技變強的話，就必須擁有不會輸給誘惑的堅強意志，以及比他人更多的努力是嗎？

　　倒也不是。我就不會強迫自己畫畫。我之所以能夠成為職業繪師，就是因為總是能夠快樂「持之以恆的畫畫」。

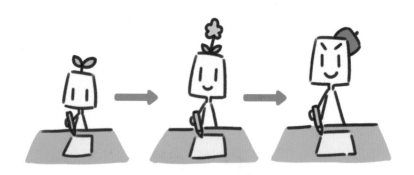

　　本章將介紹持續畫畫的重要性，以及持續的訣竅與小技巧。所以請養成「持之以恆的習慣」，打造出讓畫技變好的基礎吧！

畫得好的人	畫不好的人
能夠持之以恆畫畫	沒辦法持續畫畫

希望畫技變強的話,持之以恆地畫畫就非常重要!但是這件事情說起來簡單,做起來卻非常難……所以很多人中途就放棄了。

因此,本章首先會說明「什麼樣的人,能夠持續作畫」,接著再詳細介紹該怎麼做才能夠成為「可以持續畫畫的人」!

畫技成長需要時間

相信各位之所以閱讀本書，就是希望畫技進步，而且也已經開始畫畫了吧？

開始，是畫技進步的第一步。與眾多無法踏出這一步的人相比，願意挑戰新事物的你非常了不起！

但是，光是開始是無法進步的。**希望畫技進步的話，就必須在實現目標之前持續畫畫。**即使是有機會實現目標的人，只要中途停下腳步，就絕對到達不了目的地的。

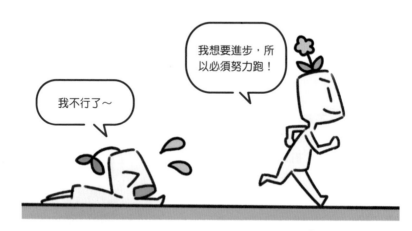

我想要進步，所以必須努力跑！

我不行了～

　　這裡最大的問題在於與目的地之間的距離。坦白說，畫技成長是需要相當長的時間培育。如果不是天才的話，沒辦法僅花幾週或幾個月就畫得跟專業人士一樣。必須做好心理準備，耗費以年為單位的時間。

　　而且即使花了一、二年的時間，能夠畫得很專業的人也只是極少數。另有正職的社會人士或學生，也必須花更多時間才行。這聽起來或許很艱難，但是光是能否持續這麼長的時間，就是可不可能進步的分水嶺之一。

希望畫技進步，實際去畫當然很重要，但是可不可以持之以恆就更重要了！

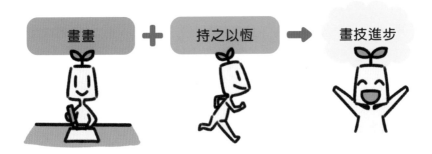

「畫畫」與「持之以恆」這兩件事，是畫技進步不可欠缺的！

什麼樣的人能夠持續畫畫？

　　什麼樣的人能夠持續畫畫呢？是真心想踏入這個行業，願意花許多年練習與學習繪畫的人嗎？相信很多人提到職業繪師，都會認為「肯定非常努力的人」對吧？

　　但是，我認識的職業繪師中，其實沒有這樣的人。很多人都是「回過神來已經吃這行飯了」，而我也是其中一人。

　　能夠持續畫的人，其實就是單純「喜歡畫畫的人」。因為喜歡所以畫，畫了之後進步，結果就收到工作邀請。所以才會形成回過神來已經變成專業人士的狀態。

　　成為職業繪師的人當中，很多人都是因為樂在其中，因為喜歡畫畫才能一直走下去。反而那些被迫勉強努力的人就無法持續。當然有些人也經歷過辛苦奮鬥的日子，但是這種艱辛多半只是暫時性的關卡。

要讓那些討厭繪畫的人喜歡上畫畫是很困難的。但是閱讀本書的你，肯定是喜歡繪畫吧！

保有對繪畫的熱愛，就是想持之以恆畫時的最重要條件之一。

但是，即使你非常喜歡繪畫，想要持之以恆下去還是出乎意料的困難。因為畫畫其實是種很容易遇到瓶頸的興趣。會遇到瓶頸的主要原因有兩個：

1. 畫畫很花時間

難以持續畫下去的一大原因，就是「畫畫很花時間」。

剛開始畫畫的時候，能夠很輕鬆地享受下筆的美好時光，但是當你學會愈來愈多的繪畫技法，畫畫所需要的時間就會增長。

光是一幅畫就要花一天……二天……甚至是更多時間去畫。「如果可以用魔法瞬間完成想像中的畫面就好了。」這樣的想法肯定會浮現好幾次吧。

花太多時間畫畫，正是造成難以持續的一大瓶頸。畢竟光是忙著作畫，寶貴的假日就這麼結束了對吧？如果對於繪畫充滿著熱情的時候，這樣的日子當然會覺得充實。但是隨著熱情冷卻，就會覺得耗費數日卻只能完成一幅畫是很煎熬的。而且世界上還有許多比畫畫更能輕鬆學習的事，所以很容易敗給誘惑：「從事其他的事情，好像比較好。」

2. 要進步到一定程度須花很多時間

難以持續作畫的另一個原因，就是「要進步到一定程度須花很多時間」。

因為想畫出漂亮作品才開始畫的，卻始終畫不出心中理想的樣子。或許也是因為進步需要時間，所以即使發表自己的作品，也很難獲得他人的回響與肯定。

相較這樣的自己，想想這世界上有那麼多厲害的繪師職人與人氣插畫家，自然就很容易半途而廢。

● 來解決這兩個原因吧！

相信這個雙重打擊，會擊倒很多初學者。不僅繪畫過程很耗時間，就算花了大把時間也很難獲得成果，這就是持之以恆畫畫上最大的問題。

話雖如此，其實我也不是真的每天毫不間斷地畫畫。有時會覺得玩遊戲比畫畫更有趣，有時也會因為忙於課業或工作而沒時間去畫。

畢竟花了很多時間也沒獲得成果不是嗎？這樣還有誰會想繼續下去？

所謂的持之以恆，並非一定要每天持續不斷進行。**關鍵在於在達成目標之前維持對畫畫的熱情，不要完全放棄。**

我之所以能夠繼續喜歡畫畫到成為專業人士，是因為我在畫畫時特別留意下列四大重點！

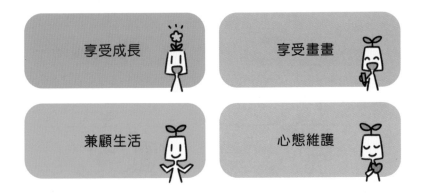

接下來將詳細介紹這四項的作法。

想要持之以恆作畫，保持對畫畫的熱情是很重要的。

持之以恆① 享受成長

　　希望可以持續維持對畫畫的熱情時，「享受自己的成長」就很重要。

　　因為畫技進步是很花時間的，如果只是追求畫得漂亮或是獲得他人好評這種「結果」時，無論何時都沒辦法好好享受畫畫。因此不要執著結果，應享受逐漸進步的「過程」，也就是自己的「成長」。

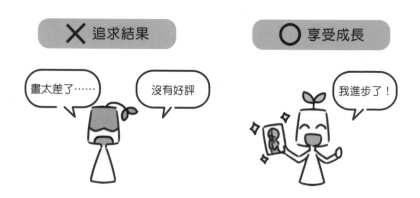

　　只要養成本書介紹的習慣，相信每一幅畫都能夠有所進步。

　　這句話與剛才所說的「進步很花時間」乍看互相矛盾，但是其實並非如此。因為一步一步成長這件事情非常簡單，困難的是「到達畫很好」這一步。想要畫得很好，就必須累積寶貴經驗，自然也就要花費不少時間。

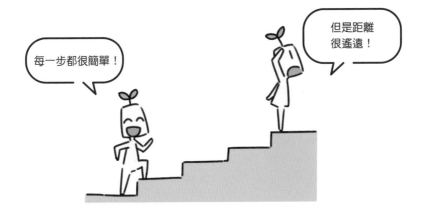

　　將畫技的成長想成階梯就很好理解了。每畫一幅畫，就等同於往上踏一階。這就是所謂的成長。而漫長階梯的盡頭，就是「畫得很好」這個目的地。

　　畫畫會像踏上階梯一樣，光是畫得多就能夠踏實地前進。因此作畫這件事情，可以說非常適合享受成長的人。

　　所謂的「享受成長」具體來說到底該怎麼做呢？不懂得享受成長的人，是否就只能放棄這條路呢？

　　當然不是這樣！這裡要介紹「享受成長」的三大訣竅，任誰都辦得到。

1. 設定大目標與小目標

　　相信會開始動筆畫畫的人，內心肯定有著某種目標吧。「我想畫出很美的畫」、「希望隨心所欲呈現出腦海中的畫面」、「我希望對方喜歡我的繪畫作品」、「我想成為人氣繪師」、「我想成為職業繪師」等。

這就是所謂的「大目標」。擁有大目標當然很好，但是只有大目標的話很難維持動力。因為大目標的實現並不簡單。

我在這裡推薦的是在「大目標」之外另設「小目標」。設定自己能夠很快達成的簡單目標，有助於維持動力。

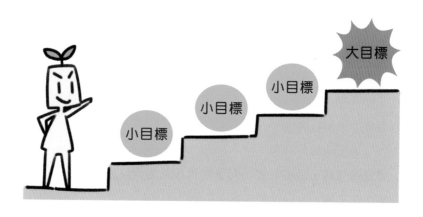

從三個角度介紹小目標的範例：

小目標1 自己似乎辦得到的畫法

作畫時滿腦子想著「我要畫很漂亮」這種大目標就很難實現。這時建議先設立「自己似乎辦得到的畫法」這種小目標。

例如：「將髮絲畫得比以往更細緻」、「將眼睛畫得比以往更閃耀」這類目標。

　　這裡最重要的就是「比以往更進步」這個基準。若設成「最動人的閃耀眼睛」、「最完美的柔順髮絲」時，達成的困難度就會提升。所以請勿採用這樣的基準，而是從「將髮絲畫得比以往更細緻」、「將眼睛畫得比以往更閃耀」這個方向給予自己好評。

就算畫得不好，只要比以往好就OK！

小目標2 將現在畫得好的部分累加起來

　　最近有很多繪師都活用社群網路對吧。使用社群網路時容易產生「我要爆紅！」「我要把追蹤者提升到十萬人！」這種想法，但是這同樣是難以實現的大目標。

　　與他人有關的目標無法自主控制，用這種目標來維持動力的話是相當危險的。設定這種目標時，請搭配「將現在畫得好的部分累加起來」這種小目標吧。

　　舉例來說，平均每上傳一幅畫就增加十名追蹤者。這樣一個月畫十張畫的話，追蹤者就會增加到一百人左右。

　　這種情況下設定「要花一個月把追蹤者增加至一百人」的目標就相當實際，所以請像這樣設定有機會達成的數字吧。

如計畫般增加了！

　　「現在辦得到的事情，就稱不上是目標吧？」或許會有人這樣想，但是能夠將至今學習到的能力都累加總起來，才是了不起的成長。如果你能夠按照這些小目標一步步前進時，也請不要吝嗇地讚美自己一下。

小目標 3 自己做得到的事情

　　最推薦用來當成小目標的是「自己做得到的事情」。我們本身可掌控的行動是不會受他人影響，全憑自己的努力。既然如此，就有助於達到做得到的動力。

　　自己做得到的事情類似「每週畫一幅畫」這類目標。其他還有畫畫以外的目標，像是「每天選一幅喜歡的插畫，思考這是怎麼畫的」、「每天看一部關於畫畫的影片」。

　　設定這類目標時的關鍵，在於要選擇讓自己不覺得勉強的目標。這種行為有助於畫技成長。只要能夠按照計畫執行，就請好好地獎勵自己吧。

每天看一部畫畫的影片。

2.緊握住每一份成長

　　畫完之後應該會有「覺得畫得不錯」的地方。例如：「影子畫得不錯」、「臉部畫得不錯」。這時請不要將這份成長當成理所當然，而是要緊握住這份成長。

　　所謂的畫技進步與其說是「改善畫不好的地方」，更像是「增加畫得好的地方」。哪裡有進步的話，就要讓身體好好記下這個手感，讓成長能夠不斷累積是很重要的。請在實際感受到自己成長的同時，快樂地畫下去吧。

畫技進步了

　　相反的，完成之後也請不要總是回首自己畫不好的地方。因為要畫得漂亮，是需要時間的。畫不好的地方不會一口氣消失，每次都保有畫不好的地方相當正常。「有改善的地方」才是特別的，所以請著眼這個地方並坦然接受、享受喜悅。

3.和過去的自己比較

　　最容易且可以實際感受到成長的，就是把舊作品與新作品放在一起比較。

　　光是畫一幅畫很難看見顯著的成長，審視時很容易覺得自己沒什麼進步。但是若是拿幾個月前或幾年前的作品，就會發現自己真的進步很多。

我進步
很多耶！

請各位回想一下身高的變化。即使處於成長期，光是比較昨天與今天的身高，也看不出什麼變化。但是如果是與一年前相比的話，就可以發現又長高幾公分了。

畫作的變化也很相似，所以請像健康檢查一樣定期重新檢視，實際感受自己的成長吧。

只要實際感受到自己的成長，就有助於維持作畫的動力。

而定期重新檢視的時間，當然可以跟健康檢查一樣一年一次，但是也可以設定半年或一個月這種較短的時間。如果是拿數年前的畫作比較，也可以感受到更明顯的成長。請透過頻繁確認自己的變化，掌控自己的動力吧。

此外，**也可以**重製過去的作品，**透過描繪相同題材去感受自己的成長是很有效的。**因為相同的題材能夠輕易感受到變化。

選擇這個方法時，不妨為自己設定「每年要畫一張的題材」。這時選擇的插圖，選擇與潮流無關的原創角色，或許能夠製作出自己的成長歷史。

過去的作品還有像這樣的用途，所以請不要因為畫差就丟掉。我幾乎丟光了以前的作品，現在就非常後悔。過去的作品就像自己的回憶，因此我會建議各位珍藏。

享受成長的訣竅，就是透過克服小目標體驗成就感，世界上沒有比感受到自己成長更開心的事情了！

持之以恆② 享受作畫

享受「成長」很重要的，但享受「畫畫」這件事情，保有熱情才是長久持續下去的重要條件。 只要覺得愉快就願意花上好幾個小時，當然也不會隨意放棄。

　　如果你現在是極為享受畫畫的人，那麼直接跳過這一篇無妨。
　　如果不是這樣的話，這邊將一起來思考讓自己能好好享受畫畫的方法。

最近畫得
很不快樂……

　　事實上我也不是每次畫畫都100％覺得開心。儘管我打從心底喜歡畫畫，但並不是所有畫畫的過程都令人開心。正因如此，更必須時時刻刻提醒自己別忘了初衷並且繼續享受畫畫。
　　相信很多人開始畫畫都是因為開心，幾乎沒有人一開始就打算靠這個賺錢。因為如果只是想賺錢的話，學習其他技能會比較快實現。

如果你是以賺錢為目標而成為繪師的話，我會建議你選別條路比較好。

話題好像有些繞遠了。那麼儘管是因為喜歡才開始作畫的，那麼後來愈畫愈不開心的原因是什麼呢？其實是因為踏進「戰場」的關係。

剛開始畫畫時都會認為自己能夠進步，也不會對自己的成長速度感到懷疑。會覺得畫得愈多成長得愈多，自己擁有無限大的可能性。畢竟光是正在繪製想畫的事物，就會覺得很開心了。

但是如果在某個契機踏進戰場的話，整個情況就會大翻轉。**所謂的「戰場」，是指目標成為職業繪師、相關專家的人，也是他們所待的世界。**

　　這個世界有很多認真畫畫的人，包括檯面上的職業繪師與人氣畫師，有些人明明年紀比自己輕卻畫得比自己更好，有些人成長速度奇快，轉眼就把自己拋在腦後。

　　發現人上有人的時候，很容易覺得目標太過遙遠而絕望。結果不知不覺間，作畫就不再那麼開心了。

　　面臨這樣情況時，該如何保持畫畫的熱情呢？

　　答案很簡單，那就是不要踏進戰場就好了！

「這樣畫技進步不了吧？」或許會有人這麼認為。但是請冷靜思考一下。「踏進戰場導致內心受挫，而再也畫不下去」與「不踏進戰場，但是畫很多作品所以不斷進步」這兩種情況，哪一種比較可能畫出漂亮的作品呢？怎麼想都是後者吧。所以**發現自己在戰場裡受挫時，就先去安全地帶悠閒作畫吧。**

這邊要介紹三個不要踏進戰場以悠閒作畫的方法：

● 重視自己的「喜歡」

想維持畫畫的樂趣，就必須是自己「喜歡」，所以才去畫。

如果是一次創作就自由繪製自己想像中的世界。如果是二次創作，就盡情挑選喜歡的角色、喜歡的場景、想像中的表情或動作、想看見的畫面等。如果是愛好者藝術*的話，就帶著支持那個角色或人物的心情去畫。

不要覺得丟臉或是在意自己沒畫好這種事情，請盡情享受作畫這件事情。

※愛好者藝術：指動畫、漫畫、電子遊戲、電影、小說等作品的愛好者們，針對原作裡的內容或角色所衍生的二次創作。也就是現在所稱的同人創作。

好棒……♥

如果你沒有「喜歡」到願意提筆去畫的目標物時，不妨先停下腳步，花點時間為自己找到「喜歡」到願意再次動筆的事物。乍看很像在繞遠路，但這其實才是進步的捷徑。

我有時會畫二次創作或是愛好者藝術，但是繪製的作品與角色到底是不是真心喜歡時，所畫出來的張數也大有差異。如果因為惰性而畫不出來，就尋找「喜歡」到不禁想畫的目標吧。

然後**找到想畫的事物時，請絕對不要浪費這份心情。**「我想畫這種畫。」各位是否有過儘管腦中這麼想，實際上卻什麼也沒畫的經驗呢？這就非常可惜了。這是享受作畫的絕佳機會，請務必好好活用。

●尋找同伴

尋找能夠一起享受畫畫的「同伴」也是不錯的作法。因為與同伴一起創作是很愉快的。

這裡要實際分享兩個我和同伴一起享受開心畫畫的例子。

和朋友交換日記

我高中一年級的時候曾經和朋友交換繪圖日記。日記中寫滿了喜歡的動畫與角色，旁邊還會搭配插畫。因為對方和我興趣相同，所以真的很開心，每天一直畫一直畫。

比較細心的人可能會注意到，明明是交換繪圖日記卻能夠每天都有主題可以畫真的很奇怪。但是其實我們準備了兩本交換畫，畢竟想告訴對方的事情很多，所以回過神時才注意到演變成兩本了，如今想起來仍覺得有趣。

和網路上的同伴互相分享作品

我國中時有段時期每天都會上傳作品到網路，結交了一群喜歡相同作品的同伴，每天交流非常開心。當年用來交流作品的是留言版，以現在來說就是社群網路吧。

但是這種作法其實有不小心踏進「戰場」的大風險。**為了與同伴們分享而使用社群網路的話，就要謹慎控制這個社群的範圍，避免一不小心就闖入「戰場」。**

● 運用自己的畫技不足

有些人真的很在意自己畫不好的問題，結果就提不起勁作畫。這時不妨就善用自己的畫技不足，藉此享受畫畫的樂趣。

事實上有許多有價值的作業，只有畫技還不夠好的時候做得好。例如下列這兩項：

- 插畫靈感
- 角色設計

畫技變強之後很容易只畫自己畫得出來的東西，創作能力也會隨之低下。正因如此，功力還很不好時，才能夠完全無視自己的實力自由想像，而這份想像力是很有價值的。

請運用這份價值，**多囤積一些「插畫靈感」與「角色設計」，以便畫技變好後可以使用。**如果抱持這個目的的話，就能夠不受畫技不佳影響盡情作畫，所以非常推薦。

還有其他只有畫技不好時才做得好的事情。

• 製作Before與After的Before
• 製作成長紀錄

把舊作品與最近的作品擺在一起做成Before與After成長紀錄的文章很受歡迎。很多人都喜歡看畫技從差變好的過程。

但是想要PO出這樣的文章，就需要以前畫不好的作品。**考量到未來某天要上傳Before與After、成長紀錄，抱持著「先準備可以當作Before的作品！」這種想法作畫也很開心。**

我總有一天要
整理起來公開！

想要享受畫畫這件事情，可以重視自己的「喜歡」、尋找同伴、運用自己的畫技不足等三種方法！

持之以恆③ 兼顧生活

想要持之以恆作畫，就不能不考慮到「生活」。

希望畫技進步的人，若是可以每天盡情繪畫該有多幸福啊？但是現實並非如此，大多數的人都另有課業或工作要忙對吧？

因為想要生活就需要錢。**「既然如此就靠畫畫賺錢吧！」就算有這種想法，也得面臨**能夠光憑繪師這份職業賺錢的人僅少數**這個嚴苛的現實。**

不是讀過美術大學或職業學校就一定能夠成為繪師的。某位曾在多家職業學校與美術大學擔任過講師的人告訴我：「畢業之後成為繪師的人非常少，比較慘的那一年可能一個都沒有。」此外「號稱高就業率的學校，通常是先嚴加挑選想成為繪師的學生，再用這些人裡面有多少人成功去計算。」
學校是可以學畫的地方，但是並非誰念過都能夠進步到專業的程度。

儘管我認為只要確實按照本書介紹去做，畫技就能夠進步到足以成為專業人士的程度，但是並非人人都可以輕易實現，也是不爭的事實。

正因如此，就算目標是成為職業繪師的人，也會想好萬一沒能

實現該怎麼辦，所以同時持續著與繪畫無關的課業或工作。我也是經歷過殘酷現實的人之一。

「前言」有稍微提過，我大學（理工系）畢業後為了踏實過日子，曾在東京一家上市的科技公司擔任系統工程師。

開始上班後，我在持續經營畫畫這個副業之餘，也以自己寫程式的能力，加以強化設計能力、專案管理能力，為萬一需要重新就業時鋪路。此外也在繪畫這個副業步上軌道後才敢辭職。

考量到我現在已經可以完全靠繪師這份職業養活自己，很難說當年做的是最佳選擇。如果人生重來一遍的話，我想把所有時間都投入在繪畫上。但是這也只是事後諸葛而已。當時的我考量到人生與家庭，才會做出那樣的選擇。

在嚴酷的現實之下，做好風險管理，為自己保有後路還是比較安全的。

那麼目標設定在畫得更好的時候，該怎麼在兼顧課業或工作的同時，抽空畫畫呢？

我曾經有過與畫畫毫無關係的職涯，所以這邊要從我的經驗中，介紹「兼顧生活的方法」。

Column 01

做出重要決定的時機

很多想以繪師為目標的人，都會向我打聽做出重要決定的時機，所以這邊也打算稍微提到。**所謂的重要決定，就是類似辭職、前往職業學校等不能後悔的事情。**

我聽到這類問題時，都會<u>建議等開始接到案子後再做決定</u>。

以從未靠作畫維生的人來說，可能認為光是接到案子這件事情就很困難。但是對於靠畫維生的人來說，接到案子這件事情卻是很低的標準。以遊戲《史萊姆傳奇》來比喻的話，RPG就是打敗史萊姆（最弱的敵人）的感覺。

<u>繪畫方面的工作很極端，如果是私人提出的廉價委託，要接到是很簡單的。</u>所以請至少先完成過這樣的工作，再做重要決定會比較保險。雖說也有人從零開始的時候就做好重要決定，結果也確實大獲成功，但是從機率來看，這麼做的風險實在太高。

連史萊姆都還沒打倒過就決定挑戰魔王，實在是太有勇無謀了。先確認自己打不打得了史萊姆，再決定要不要成為勇者展開旅行也不錯吧？

只要能夠實踐本書介紹的內容，應該可以進步到足以接案的程度。如果目標是成為職業繪師的話，首先請從「能夠接到案子」這個標準開始努力。

● 重新檢視自己的生活

要兼顧生活的第一步，就是重新檢視「自己的生活」。所謂的重新檢視，並不是要各位像「每天少睡一點，把時間拿來畫圖」這樣強迫自己擠出時間來畫畫。

雖然與畫畫無關，不過很多人提倡的「省錢方式」中也包含連必要事項都省掉，這對人類來說會造成很大壓力與困擾，所以並不建議。

提到省錢的訣竅，很多人都會先從「把手機門號換成便宜方案」、「停掉不需要的保險」這類不會對自己造成太大壓力的部分開始。

時間的運用亦同，犧牲睡眠時間、為賺取生活費所需的勞動時間等自己需要的時間，都會造成壓力所以並不推薦。**因此關鍵在於先從對自己來說沒那麼重要的行動開始檢視。**

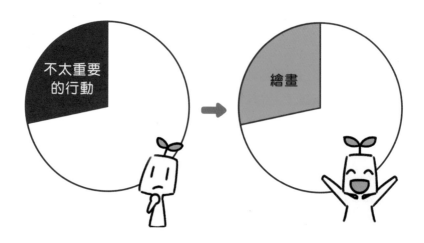

對自己來說沒那麼重要的行動有哪些呢？這裡舉幾個例子。

1 重新檢視娛樂

第一個應檢視的就是「打電動」等娛樂時間，尤其是社群遊戲或是對打遊戲這種沒有盡頭的類型，很容易佔據相當多的時間。有時候回過神來，才發現自己已經像盡義務一樣在解每日、每週任務。

我最近就注意到自己被某個社群遊戲剝奪太多時間，所以乾脆解除安裝。我將這件事情告訴一位職業繪師朋友後，他也決定解除安裝。時間有限，所以這類判斷也很重要。

所以請重新思考這項娛樂對自己是否真有必要。當然遊戲可以幫助我們確認畫風的潮流，但是如果因此讓畫技停滯就本末倒置了。**為自己取得平衡是最重要的。**動畫、漫畫、瀏覽網頁、欣賞影片或直播等也是一樣的。

解除安裝！

2 重新檢視打工

如果是有在打工的學生，在生活可容許的情況下，請重新檢視打工的時間。

你是否在毫無規劃的情況下排了許多班，賺了超乎目前需求的薪水？一般打工賺到的錢，其實在你成為上班族後一下子就可以賺到了。**所以在有目標的情況下，建議先賺足現在需要的金額就夠了。**

多餘的排班時間，就用在對將來有益處的事情上，才不會得不償失。

存錢不是現在的事情！

在能夠自由運用時間的學生時代，把光陰都耗在打工上其實是很浪費的。

3 重新檢視人際關係

各位也不妨重新檢視一下自己的人際關係。

和每個人的相遇都是無可替代的，但是其中也有毫無益處的往來。像是整天抱怨的公司同事或主管、話題、興趣與價值觀都不合的人，將「時間」與「金錢」耗費在這些人身上太浪費了。**請為自己留下真正有意義的人際關係。**

當然重新檢視時不能光看其損益得失，也必須思考在一起的時光是否開心？對方是否很重要？

學生時代的人際關係比較沒得選擇，但是長大成人後理應可以做一定程度的篩選。對自己來說毫無意義的往來，也可以立刻斬斷吧。

近來的年輕人啊～

沒有意義！

那個主管啊……

沒意義的人際關係會帶來的不僅是「時間」與「金錢」方面的損失，連「動力」都會跟著消失。

和負面的人待在一起，很容易被感染負面情緒，但是與正面的人相處時，想法也會變得比較正面。而良好的關係，會成為自己前進的動力。而這就會對自己能否成功造成相當大的影響。

4 重新檢視學習、社團活動

有在學習某種事物或是參與社團活動的人，也建議重新檢視這方面。事實上很多人在從事這類活動時，都抱持著「就參加一下」的心態吧？不是為了將來的夢想，也不是特別想學習的技能，可能是父母要求或是有朋友在裡面，後來就因為懶得改變而一直待下去了。

當然不是說這種活動就無法獲益。我也曾經認真投入社團活動，這對我的人生來說是很棒的經驗。但是當時學到的技能，現在卻派不上用場。

如果將來有想做的事情、想學的技能，會建議把注意力放在那邊。未來想做什麼呢？需要什麼技能呢？或許年輕時要做這些抉擇很困難，但是仍請仔細思考該怎麼運用有限的時間。

我想做的事情
到底是什麼呢？

除了這裡介紹的範例之外，相信其他還有很多儘管對自己不重要，卻還把時間耗費在上面的事情。**如果真心希望「畫技進步」的話，請仔細檢視自己的生活，對時間的運用做適度的取捨。能夠認真檢視自己的狀況，也是讓畫技進步的重要第一步。**

● 做自己能輕鬆持續的事情

想要在畫畫與生活之間取得平衡,「做自己能輕鬆持續的事情」是很重要的。

世界上有許多強化畫技的方法與練習法,本書也會提出許多這樣做比較好的建議。

但是每個人的情況都不一樣,未必每項都辦得到。辦不到的事情再怎麼勉強也是辦不到,所以**從可以讓自己輕鬆持續的行為開始,或是搭配容易持續的方法,有時候也是很重要的。**

以我國中時期為例,當時就把畫畫當成完成學校功課或評量的獎勵。「只要評量做到這裡就可以畫一幅畫。」我定下這個規則後,也拿著鉛筆在筆記本上畫了許多。

對我來說作畫就如同「獎勵的巧克力」，讓我能夠在兼顧學習之餘長久持續。結果當時真的畫了一大堆，畫完的筆記本可以放滿紙箱。

我成為上班族之後，因為通勤時間很長的關係，也曾在電車裡畫畫過。因為在搖晃的電車裡作畫很困難，所以我在車上都只打草稿，如果畫出喜歡的草稿，就會等週末在家裡繼續完成。如此一來，即使生活忙碌也能夠繼續畫畫。

因此該怎麼做才容易持續，會依每個人的生活方式有所不同，請各位找出適合自己的方法吧。

其他人建議的畫技強化法都只是建議而已，並不是沒有照辦就絕對不行。如果很難挑戰一百天連續畫畫，那就改挑戰一個星期即可，如果每天十分鐘很困難的話，就改成週末一個小時即可。

用自己能夠持續的步調、作品量、畫畫內容去執行，是兼顧生活時非常重要的一件事情。

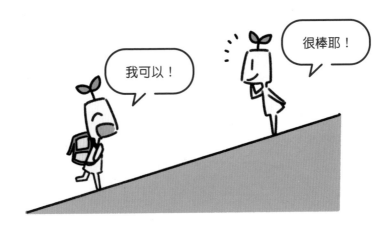

● 為自己設定截稿日

相信也有人總是把日常生活擺在畫畫之前，沒辦法順利兼顧兩者吧？其中或許也有「無論如何都會偷懶不想畫畫」或是「沒辦法那麼努力」的人。個人會建議這些人「為自己設定截稿日」。

因為有功課、考試或是與朋友聚會，所以始終抽不出時間畫畫。工作很忙的時候，回家吃完飯洗澡後就睡覺了，假日也想好好休息一下對吧？我很明白這種心情，但是要是一直不畫畫的話，成長就會停滯。

雖然想要強化畫技卻太過忙碌沒時間、儘管希望進步卻總是發懶怠惰──因為這樣而遲遲無法動筆時，就為自己製造必須畫畫的緊迫狀況吧。

給我畫！

只能畫的狀況

用來強迫自己持續作畫的方法如下：

方法1 繪製會過期的主題

有些繪畫的題材是「會過期」的，例如：喜歡的角色生日、紀念日、重大發表日、喜歡的遊戲上市、新角色登場，或是新年、萬聖節、聖誕節等有季節性的主題。**決定要畫這些「會過期」的題材時，就會強迫自己必須在「過期」之前畫出來才行。**

方法2 參加比賽

市面上舉辦了許多插畫比賽，各位也可以參加這些活動。**由於插畫比賽都有截稿期限，當然能夠逼自己畫畫。**

如果得獎的話還可能接到工作或是拿到獎金，得獎經歷也是繪師的實績，可以說是滿滿的好處。

方法3 參加同人展

這邊也很推薦參加同人展。**只要申請參加同人展，就必須在截稿期限前畫好作品，當然能夠逼自己動筆。**為了不要浪費申請到的場地與參加費，只能努力了。

方法 4 接受委託

如果有人委託你畫畫的話，也很建議接受。

這裡說的委託不見得是工作，只是幫朋友畫個小型圖像也無妨。**因為是他人的委託，所以也只能乖乖畫了，這當然有助於逼自己動筆。**

當然想要獲得委託，也必須擁有一定程度的畫技才行。或許剛開始沒有人會委託你，但是只要累積實力後告訴親朋好友，或是善加運用社群網路、仲介服務、仲介業者的話，就能夠接到工作。

事實上我之所以能夠持之以恆作畫，就是因為一直有接到委託的關係。我大學時期用接案代替打工，出社會成為上班族後則以副業的方式繼續接受委託，所以無論生活多麼忙碌，每天都只能專心畫畫。

●心動馬上行動戰法

前面介紹了四個逼自己動筆的方法，但是能夠實際執行的人並不多。因為**踏出第一步其實是需要耗費非常大的能量。**

即使想參加同人展也始終不敢申請；即使有比賽、喜歡的角色紀念日逼近，也只是虛度光陰；即使想要接相關工作，也覺得應徵、找仲介業者或服務很麻煩。各位是否有過這樣的經驗呢？

我總是這樣。查詢之後覺得擔心，或是以忙碌為藉口遲遲不肯踏出那一步。我的生活中充滿這樣的狀況。

這樣的我之所以能夠改變，靠的就是「心動馬上行動戰法」。人們在動念的那一瞬間，會渾身充滿能量。既然如此，只要利用這股氣勢踏出去就夠了。

各位是否聽過「現狀偏差」呢？

現狀偏差，指的就是害怕風險與失敗，進而避免產生變動的人類心理作用。想嘗試新事物時卻滿腦子都是「或許會失敗」、「或許會損失」、「或許沒有用」這類想法，基本上都是受到現狀偏差的影響。

人類還生活在叢林時代時，必須從各種危險中自保。現狀偏差，可以說是那個時代留在我們基因中的作用。但是這個作用在現代社會可能會妨礙成長。儘管是幾乎沒有風險的行動、好的變化，仍會因為現狀偏差而裹足不前。

無法踏出這一步可以說是人類習性造成的。能夠克服這個習性的人，自然能夠跳脫現狀，比別人更加前進。

心動馬上行動戰法，能夠成為掙脫現狀偏差的契機。**對新挑戰產生否定的想法時，也請先冷靜判斷是否真的有風險？或是萬一蒙受損失或失敗時，真的會出現嚴重狀況嗎？分析完成後就請放手去做吧。**

具體來說可以這麼做。

知道想參加的插畫主題季節將至、有興趣的插畫比賽開辦時，就在得知的瞬間開始起草構圖吧。 這裡指的構圖，是

用素描的方式簡單勾勒出自己想畫的內容。還有餘力與時間的話，也可以直接進一步動手製作。只要開始著手構圖的話，就能夠大幅提升完成的機率。

同人展的申請、工作的應徵也是。**知道有活動要舉辦或是有工作在招人時，就在那當下直接前去申請、應徵吧。**

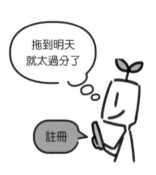

拖到明天
就太過分了

註冊

或許剛開始不太順利，但就算不順利也對自己毫無損失，只要專注於挑戰即可。

想要兼顧生活的話，就必須重新檢視生活、採取容易持續的方法！但是有時候也必須強迫自己。

繪畫以外的事情，也適用心動馬上行動戰

　　人們總是被不得不辦的手續、不得不交的作業或報告等「必須執行的任務」追著跑。這種繪畫以外的事情，若懂得善用「心動馬上行動」戰法，人生就會變得大不相同。

　　舉例來說，接到某人聯繫後想起「必須回覆」的時候，會用到思考回覆這件事情所需要的時間。如果沒有當場回覆的話，就必須再耗費時間記住這件事情直到回覆的時候，且回覆時同樣也須再耗費一次時間。由此可知，拖延會浪費很多時間。

　　想要減少這種浪費，就要盡量避免拖延，因為想起「必須回覆」所耗費的時間，就馬上藉這股力量去回覆。

　　<u>只要可以確實執行「心動馬上行動戰法」，就能夠成為凡事都有效率完成的人。</u>這個技能對繪畫的工作來說非常有用，所以建議從平常開始留意。

持之以恆④ 心態維護

　凡事要持之以恆時，「心態」就非常重要。

　當你長期投入畫畫時，難免會因為某件事情而陷入低潮。像是畫技一直無法進步、自己的作品被某個人否定、旁人沒有給予什麼好評價等。

　能夠跨越這道高牆的人，就定能持續繪畫許多年，最後成為人氣繪師。由此可知，心態維護**對於繪畫來說非常重要。**

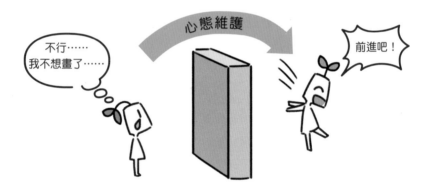

　想要維護良好的心態，不需要鋼鐵般的心靈，**最重要的是「知**識」。知識使人冷靜，並得知發生的「原因」，進而想出跨越難關的「策略」，最終跨越高牆。**

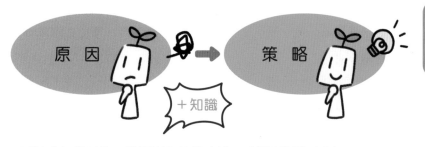

這邊會把常見的心態問題與維護方法,分門別類作介紹。

● 覺得作品未獲好評

很常有新手向我提出「覺得作品不如想像中那般受到好評」的困擾。

因此,這裡要介紹這種煩惱的「常見原因」與「應對方法」。

常見原因1 沒有搞清楚理所當然的事情

來找我聊「覺得作品不如想像中那般受到好評」這個困擾的人,幾乎都是開始畫畫不過幾個月,最多也只有一兩年。

但是如同前面反覆提到的，以這麼短的期間來說，沒有獲得好評是理所當然的。**所以當你的繪畫資歷尚淺時，不必在意未受好評這件事情。**

某位職業繪師告訴我，他花了三年半的時間，每週上傳一張全彩插畫到Twitter，才終於達到一萬名追蹤者。此外他的第一份插畫工作，是在開始作畫後四年半才接到的。

以我來說，畫畫時期與未畫畫時期沒有一定的規律，所以情況與這位職業繪師稍有不同，但也不是一兩年就很受歡迎。

所以必須理解現實狀況，就算花好幾年都未受好評也不必太過在意。

話說回來，這些煩惱「覺得作品不如想像中那般受到好評」的人，對於「受到好評」與「未受好評」的基準是什麼呢？

插畫的評價可以按照給予評價的人概分成兩種，分別是「認識的人（親朋好友、互相追蹤的人等）給予的好評」與「陌生人給的好評」。

只要能夠畫出一定程度的圖，在班上就很容易被稱讚「很會畫」。這當然也是不折不扣的好評，我相信很多人平常都會受到這類好評。

但是煩惱「未受好評」的人，多半是期望「陌生人給予的好評」對吧？

因為是陌生人，所以能夠以中立、客觀、平等來看待所有插畫。在眾多職業繪師當中，如果作品沒有展現出價值的話，就無法獲得好評。**「認識的人給予的好評」與「陌生人給的好評」，隔著一道相當大的牆。**

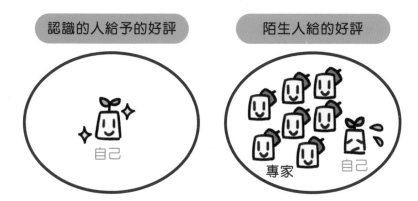

想花幾年就獲得陌生人願意給予好評，其實不是什麼簡單的事情。正因如此，才希望各位將未獲好評視為正常狀況，秉持著耐性繼續畫下去。

常見原因 2　無法看清畫技的差異

這麼說或許有點殘酷，但是很多人苦惱未獲好評的原因，還包括「無法看清畫技的差異」。儘管自己的功力與獲得好評者之間有著明顯落差，卻對自己未受好評一事感到疑惑的人並不少。

「真的會有人看不出差異嗎？」或許會有人這麼想，但是其實在沒有受過專業訓練的情況下，這是很常見的。

只要持之以恆地畫畫，就能夠慢慢習得技術與知識，眼光也會逐漸變好，但是在這之前卻很難看出畫技的差異。

我開始作畫沒幾年的時候，也有過這樣的時期——「我的作品與活躍的職業繪師差不多，為什麼接不到大型案子呢？肯定是我運氣太差，只要有機運我也會很紅的」。現在回想起來只覺得丟臉，當時竟然完全看不出差異。

自認「儘管畫技很好卻未受好評」時，請試著思考自己可能還沒看出差異性，這時請專注於培養自己的鑑賞能力與畫技吧。

常見原因 3 賞畫的分母太少

想要獲得他人的好評，首先要讓許多人看過自己的作品才行。

無論這幅作品畫得多麼好，沒有人看自然就沒有人給予評價。

舉例來說，在社群網路上的追蹤數是0人時，PO文還不加標籤的話基本上沒有人會看到這幅畫。想要獲得好評，首先必須增加

作品的曝光度。

　　那麼有一名追蹤者時，那個人是否就會給予評價呢？答案是 NO。首先那個人如果沒有看即時動態發文的話就不會看到，就算不經意看見也會因為每個人各有喜好，因此未必會給予評價。**所以請理解想要獲得評價時，首先要建立起一定程度的分母。**

　　我以前打工曾經做過申請網路線方面的推銷工作，當時的前輩告訴我「只要每四十個搭話的對象中，有一個人搭理自己就很好了」，他告訴我就算被敷衍也不要在意，繼續向其他人搭話即可。這項工作讓我得知，「無論什麼事情，數字都是很重要的」。

　　我在上傳畫作時也一樣，**能不能爆紅是自己無法掌控的，但是自己可以努力爭取數量。所以請想辦法增加「看見畫的人數」以及「人們願意賞畫的機會」吧。**

● 自己的畫作遭否定

　　既然有在畫畫，就難免會遇到自己的作品遭否定的問題。尚未經歷過的人，未來的某天也會遇見的。因為我也經歷過無數次。

　　遺憾的是因此沮喪甚至放棄這條路的人相當多。但是**既然要公開自己的作品，就無法避免這種事情。**而且我們也一定要努力跨越這個問題。

　　這裡將分享最常見的情況，並介紹跨越的方法。

常見情況 1 被身旁的人批評

　　因為興趣而開始畫畫之後，要是遭學校朋友、老師家人等身旁的人否定，就會感到沮喪。儘管個人認為會批評他人享受或是努力中事物的人才有問題，**但很可惜的是，我們無法改變他人的想法與言論，不過我們可以調整自己看待的方法。**

　　每個人一開始都畫得很不好。我一開始也畫得很差，但是現在卻接到一大堆作畫工作。任誰都擁有成為職業繪師的可能性，**然而有些人會不經意刻意開口批評，所以請不要把他們的話當一回事，繼續努力吧！**總有一天會變厲害的，到時候再讓那些人刮目相看即可。

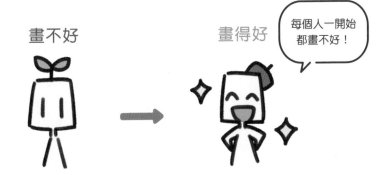

常見情況 2 　在網路上遭到批評

在網路上公布自己的作品時，有時會因為批評自己作品的留言而氣餒。網路上有形形色色的人，所以這是無法避免。

這種批評其實分成「單純的酸言酸語」與「意見」這兩種。

如果是單純的酸言酸語，那麼對方就只是為了讓你不開心而留言的，只要設為黑名單等即可。利用網路匿名發言把惹人嫌當有趣的人，在這個世界上多得不可思議。尤其新手會因為沒遇過這種惡質留言，所以特別容易沮喪，對那些人來說更是絕佳的目標。此外也有因為嫉妒而故意激怒他人的人。幸好大部分的社群網路都有黑名單等功能，所以請善用這些功能吧。

比較大的問題是意見型。雖然很多人都說「我們必須誠心接受他人的意見」。但我不這麼認為，原因在於我們並不清楚提供意見的人，本身是否真的擁有相當程度的畫技。雖說並非畫技不好的人完全不能相信，但是提供正確答案的機率卻偏低。以我自己經驗來說，很多人根本沒講到重點，所以一味接受是很危險的。

個人建議的應對方法，**是只接受會讓自己「恍然大悟」的意見**。看到留言後覺得「原來如此」的時候，代表自己的內心也認同這個意見，那麼滿懷感謝地接受，將有助於提升自己的畫技。

相反的，覺得「這個人的意見看了就煩」時，就沒必要誠心接受，甚至視情況也得與對方保持距離比較好。如前所述，對方的意見不見得正確，但是最重要的是這樣的意見可能會降低自己的動力。

想要持之以恆作畫，動力是非常重要的條件。我認為相較於那種不曉得正不正確的他人意見，自己的動力重要多了。**所以請思考自己在什麼樣的環境下較容易成長，為自己做出最好的選擇。**

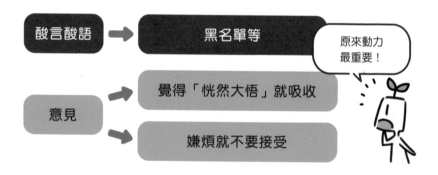

常見情況 3 工作上被要求重畫

繪製中，有時會遇到客戶要求重畫，包括「左右手的長度不同……」、「腰太粗了……」等五花八門的內容。如果是自己也認同的內容也是無妨，不過有時被指出的地方卻是自己無法接受的，或是因為某些原因或理念刻意去畫的。但是通常不得不按照客戶的指示，所以在還沒適應重畫這件事情時會很沮喪。

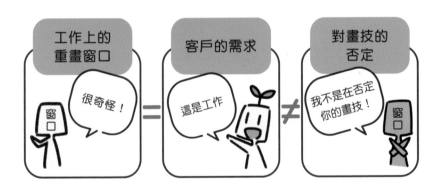

以前曾有畫技很棒的繪師在社群網路上表示：「接到很喜歡的工作了！」沒想到之後卻消失了。根據我的推測，恐怕是忍受不了工作上的重畫吧。

我建議各位將工作上的重畫，與自己的畫技視為兩碼子事。客戶只是表達出自己的需求，並沒有在否定你的作品。只要牢記這件事情，大部分的情況下都能夠忍受。所以請把工作與畫技分開來看吧。

但是偶爾也有重畫的要求源自於對方的誤解。如果發現有這樣的可能性時，不妨和對方進一步討論看看。

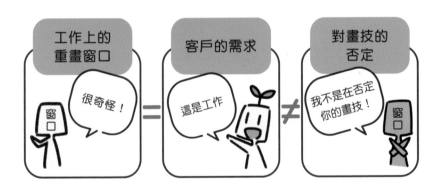

繪師的工作分成「能夠隨心所欲繪畫的類型」與「不能隨心所欲繪畫的類型」。甚至有些團隊合作連品質與畫風，都必須配合其他繪師的狀況，所以請不要把全部的批評都當成是對自己畫技上的否定。

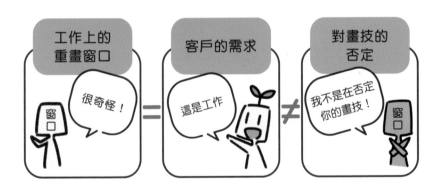
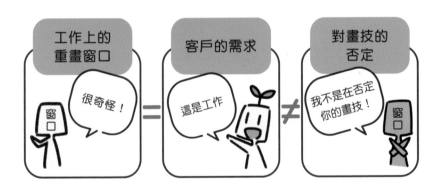
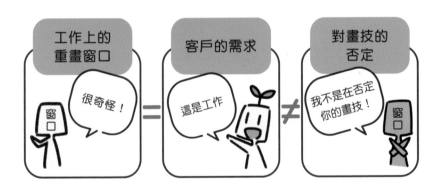
061

可能有點偏離主題，不過<u>社會人士並非像學生所想的那樣都很</u><u>厲害</u>。事實上有許多用字遣詞無法顧慮他人心情的人，也有無法確實掌握專案內容結果提出錯誤指示的窗口。嚴重時可能上次要求用紅色的，這次又改成藍色。客戶也是人類，所以並不完美。

因此在與客戶往來覺得壓力大時，就告訴自己：「對方可能很忙」、「可能是菜鳥」。真的很不開心的話，以後就不要和對方合作即可。

但有時也會遇到要求的內容，比簽約時談的還要多的惡質案件，這時就請盡力保護自己。

● 崩潰了

「崩潰的話怎麼辦？」我也很常聽到這樣的問題。

繪師的「崩潰」通常是指陷入身心的不適，想畫卻畫不下去導致畫作遲遲無法完成，這是會突然降臨的可怕惡夢。

這裡要介紹一些繪師崩潰的常見原因，以及相應的解決方法。

繪師崩潰的原因，基本上都是「對自己抱持過度的期許」。

過度的期待分成兩種，一種是「期許自己畫出理想作品」，另外一種是「期許自己畫出史上最理想作品」。

過度期許

・期許自己畫出理想作品
・期許自己畫出史上最理想作品

崩潰⋯⋯

對自己施加這種錯誤的期許時，就會因為壓力大而動不了筆。**所以請不要對自己抱持過度的期許，維持平常心去畫畫才是不會崩潰的祕訣。**

接下來將進一步探討這兩種錯誤的期許：

過度期許1　期許自己畫出理想作品

「我要畫得和憧憬的繪師一樣漂亮」、「我想要完美畫出自己想畫的內容」。有時難免會浮現這樣的想法，但是若是太過「期許自己畫出理想作品」時很容易崩潰。

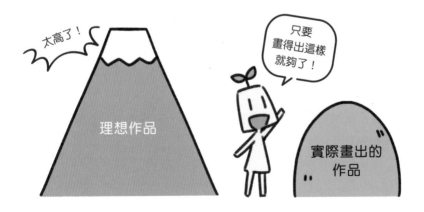

太高了！

理想作品

只要畫得出這樣就夠了！

實際畫出的作品

你就是你，不是另外一個誰。「自己辦得到的事情，就只有自己能夠辦到」。

我們沒辦法像動漫主角一樣「隱藏的力量突然爆發，結果畫出符合理想的畫作」。**別要求自己做出超出能力範圍的事情，只要符合自己的能力就夠了。**

想要執行更多現在辦不到的事情時，就請培養本書介紹的習慣。如此一來，肯定會離理想愈來愈近。

過度期許 2　期許自己畫出史上最理想作品

自己辦得到的事情，就只有自己能夠辦到——如前所述，但是這裡很容易陷入「期許自己畫出史上最理想作品」的狀況。如果曾經有過非常滿意的作品、爆紅過的作品，就會認為自己都必須維持相同水準，結果對自己施加過度的壓力。

畫是一種難以預料的事物，想要每次都發揮最高水準幾乎是不可能的。舉例來說，即使是每次上傳作品到社群網路都博得一堆「讚」的繪師，仔細觀察他的作品也會發現並非每次的「讚」數都相同，其中也有特別少的作品。

堪稱最佳傑作的作品，並不是光靠畫技、策略或作品量等能夠產出的，有時是偶然加必然所造就的奇蹟。即使希望每次都畫出這樣的作品，也會因為辦不到而崩潰。

所以不要抱持著每次都要實現的期許，只要專注於展現出自己的實力即可。

崩潰擺脫法

即使理解前述內容仍崩潰時，不如先做些「只要執行就會實現的作業」，這邊舉幾個例子如下：

・專注於插圖企劃
・一小時決勝負、速寫、臨摹等有規則或限制的作業
・看看講座或其他人的作品

這些都是只要執行就會實現的作業，與畫畫不同，沒有失敗的問題。**所以請從事絕對辦得到的事情，藉此恢復自己的自信吧。**而且這些作業不僅可以恢復自信，同時還有助於進步，可謂一石二鳥。

如果沮喪到連這些事情都辦不到時，暫時不作畫也無妨。

我以前也曾數度中斷繪畫，最後總在回過神時又發現自己在畫畫這條路上了。

遇到無能為力的崩潰時，交給時間去解決的話成功機率很高。在一直沒有畫畫的日子裡，總有一天會突然又想畫的。

「這樣不就沒辦法長久持續作畫了嗎？」或許會有人這麼思考，但是**這裡說的是廣義的持之以恆，也就是「即使是斷斷續續的，也要一直畫到進步」**。

肯定會再想畫的！

或者也可以乾脆把時間切割開來，直接將崩潰時期當成輸入時期。也就是多接觸各種作品、多累積各種經驗，等到未來某天又可以畫畫時，這些都能夠派上用場的。

要注意假性崩潰

世界上也有假性崩潰，所以請特別留意。

我就很常發生假性崩潰。常常因為自己沒心情畫畫，而懷疑自己是不是崩潰了，結果只是「發懶」而已。

真正的崩潰與假性崩潰差異在於實際開始畫畫後，到底能不能順利動筆這一點。

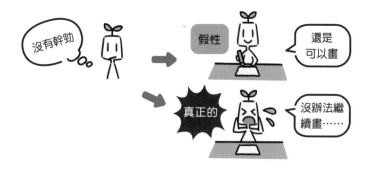

　　「發懶」的狀態不局限於作畫，很多領域都會發生。**據說解決方法就是「總之先開始做」。**個人通常可以藉由「①前往工作區、②坐下、③開啟電腦、④開啟繪圖軟體、⑤畫一條線」這一連串的例行公事解決。

　　所以搞不清楚自己是真崩潰還是假崩潰時，就請先試著開始畫畫看吧。

● 是否該使用社群網路

　　現在這個時代，社群網路會對心態造成相當大的影響。

　　社群網路是畫畫時很重要的工具之一，但一不小心就會成為前面提到的「戰場」。因為有很多強者，包括人氣繪師、進步很快的人、年紀比自己小卻畫得比自己好的人等。此外評價也會以「按讚數」與「追蹤者數量」這些數字呈現。親眼見識現實嚴峻後，沮喪得來找我尋求建議的人前仆後繼。

　　如果社群網路用得愈來愈心累，甚至漸漸覺得沒辦法繼續作畫時，也可以選擇中斷社群網路。

　　這部分在本章前半的「享受作畫」有詳細說明過了。

不過這邊請容我補充：其實我剛踏進「戰場」時也面臨相同狀況，儘管如此，現在仍然成為職業繪師了。

從追求畫技進步的路上，過度在意社群網路的環境實在太沒意義。所以如果能夠在戰場上撐下去的話，就請卯起來往前衝吧！

如果希望以繪師的身分，讓許多人看見自己的作品，甚至想靠畫畫吃飯的話，就應活用社群網路。但是若因為社群網路而無法繼續畫畫就太不值得了。

所以在思考該不該繼續使用社群網路時，請從自己現在想做的事情，以及社群網路對心靈造成的負擔放在天秤上比較看看吧。

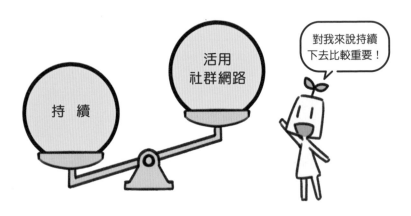

正確理解自己的沮喪心情全貌，試著接受或是不要在意是很重要的！儘管如此，真的很煎熬時還是可以逃跑喔！

藉「持之以恆的習慣」成為特別的人！

「希望畫技進步的話，就要持之以恆畫畫」這件事情說起來簡單，執行起來卻稱不上簡單。

在這種情況下還輕鬆一句話帶過的話，相信很多人都會忍不住放棄，沒辦法持續下去。所以這裡會再詳細說明。

本章介紹了許多能夠持之以恆的KnowHow。各位若能夠執行，就可以確實往優秀的畫技更進一步！

不只有繪畫這個領域，有什麼想實現的、有什麼事情是渴望出現成果的，通常都會需要持之以恆。但是沒辦法持之以恆，結果什麼都沒做到的人卻比較多。

我還在上班的期間，數度聽到他人這麼說：「真羨慕你有適合當副業的技能，我要是有這種技能的話也想靠副業賺錢。」

我當然不會老實跟對方講，但是坦白說我內心都認為：「那是因為我和你不同，我可是持續努力了很多年！」

稍微努力就能學會的這種「人人皆會的技能」，並不是什麼特別的技能。反過來說，大家都不做的事情，只要能夠做得比別人更多，就足以成為「特別」的存在。

所以請透過持之以恆，獲得屬於自己的特別吧。

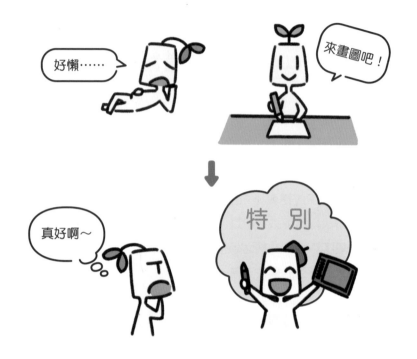

　我至此反覆說著持續持續，但其實繪畫的世界比其他專業還要輕鬆一些。

　不一定要向專業講師學習，也不一定要考取什麼困難的證照。很多人光憑自學就成為職業繪師，也有人在經營本業之餘也以副業的方式發展繪師職涯。甚至也有很多人長大後，才開始朝這條路前進，結果也確實成為職業繪師。

　事實上我就沒考過任何證照，也沒向哪位老師學過。本章最後會提到「我成為繪師之前的人生」，各位可能會發現我中斷作畫的期間，比各位想像中還要長而嚇一跳。

　　畫畫這條路，就算曾經中斷過或是開始得比較晚也沒有問題，所以沒必要在意一兩次的挫折。不要太鑽牛角尖，以享受的方式持續畫畫吧！

不放棄是很重要的！

　　相信各位讀完「持之以恆的習慣」後，已經明白持續的重要性了，但是**這並不代表各位只要放空繼續畫畫就可以了。**

　　即使長時間持續，如果持續的是毫無意義的內容、效率很差的作法，就很難獲得成果。很多人看不見成果，就會選擇放棄。那麼在演變成如此事態之前，究竟具體來說該持續哪些事情呢？

　　下一章將徹底解析「持之以恆的習慣」內容物，也就是為強化畫技時「應該持續的習慣」！

希望畫技進步的話，「持之以恆的習慣」是不可或缺的，所以請在不勉強自己的狀態下，紮實地持續下去吧。

YAKIMAYURU成為繪師之前的人生

幼稚園	因為很喜歡繪畫,所以曾去專為兒童開辦的快樂繪圖教室一年左右。
小學	喜歡少女漫畫,所以開始畫少女漫畫風格的人物。 會投稿到雜誌舉辦的比賽、粉絲創作專欄,數度獲獎或是獲得刊登。
國中	★成為數位繪師 生日時請父母買了繪圖板,迷上了數位繪圖,每天都會把作品上傳到網路。 ★成為專業繪師 雜誌在招募繪師,前去應徵後從 8000 人當中脫穎而出。 開始和朋友交換繪圖日記
高中 　升學導向 　理工科	考慮讀美術大學,所以打聽了素描教室 結果判斷這是很嚴苛的世界 最後決定前往普通大學
大學 　理工系	開始接繪畫的工作當作打工
出社會 　以系統工程師的 　身分加入科技公 　司→專案組長→ 　專案經理,累積 　豐富的職場經驗	正職步上軌道,所以重新開始接洽繪圖工作當作副業,打算當作老年時的賺錢之道。 繪圖工作變忙,於是辭掉正職,成為職業繪師。
專職 繪師	

根本沒在奮鬥嘛!

為了考高中而中斷

生活變得更充實,所以中斷繪圖日記

←此後就幾乎沒再因為興趣作畫

考大學

出社會後太忙而中斷

學校與公司都和畫畫無關!

我沒有特別練習或學習畫畫,
也沒有念過職業學校或美術大學,
而且還曾數度中斷作畫,
儘管如此還是成為職業繪師。
所以持之以恆是很重要的!

決定畫法
的習慣

畫畫與做菜相同，都是按照食譜做出來的比較優秀！眼睛該怎麼配置高光、鼻子要……像這樣先決定好畫法，就能夠為你的插圖增添「好滋味」。

好的,首先就從「持之以恆」開始對吧?
那我要大畫特畫嘍!

 等等,你在這之前都畫怎樣的作品?

呃,帥氣的作品!!

 我不是問這個,我是問你都用什麼樣的畫法?

畫法是指什麼?

 舉例來說,厚塗上色還是動畫風上色?
眼睛大概多大?髮絲大概多細?

呃,我沒想這麼多……

 既然如此,你得先決定好畫法才行!光是
決定好畫法,畫技就會大幅進步喔。

只要決定畫法就可以了嗎!?

 沒錯!

怎麼可能!

 真的是這樣,你就當作被騙試試嘛!

真拿你沒辦法(半信半疑)。

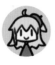 那麼接下來就說明決定畫法的方法吧!

決定好畫法，畫技就會進步

你是否已經決定好「要畫怎樣的畫」了呢？

這並不是指「遞來禮物的女孩」、「坐在寶座上的霸王系男孩」這種題材方面的事情。

即使題材相同，也會有形形色色的畫法。以「遞來禮物的女孩」這個題材來說，可以畫成水彩風或動漫風，身體比例可長可短、眼睛也可大可小。

這裡指的「怎樣的畫」，就是指這類「畫法」。**畫法五花八門，所以先決定好自己的畫法是很重要的。**

畫法？

光是卯起來畫畫，也可能努力很久都畫不好。**在沒搞清楚畫法的情況下就畫畫，呈現出來的作品往往也很曖昧。**

這裡將以料理為例跟大家說明，相信會比較好懂。

我想各位應該很清楚自己喜歡的食物。

以荷包蛋為例，請試著思考自己喜歡的吃法。

①你喜歡熟度多少的荷包蛋？

普通？半熟？全熟？其他？

②你會在荷包蛋上淋什麼醬？

湯醬？醬油？鹽巴？其他？

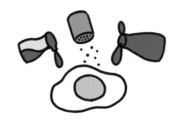

我喜歡的荷包蛋熟度是「半熟」、調味是「醬油」，所以在煎荷包蛋的時候，會煎到半熟後淋上醬油。

如果不知道自己喜歡的「熟度」與「調味」，那麼該怎麼煎荷包蛋呢？只能隨便搭配了吧？所以唯有知道自己的喜好，才能做出真心覺得美味的料理。

畫畫也是相同的。知道自己喜歡的畫法，才能畫出自己覺得好看的作品。想要畫出漂亮的作品，首先必須理解自己喜歡的畫法，決定好自己要怎麼畫。

● 擺脫暗黑火鍋繪師之路！

即使每一項食材都是最高級的，要是隨便拌在一起的話，仍會變成暗黑火鍋。

畫畫也是一樣，**把各式各樣的畫法隨意混在一起，就沒辦法畫出好的作品，也會造成自己困擾。所以必須想清楚自己想畫的風格，再選擇符合的畫法。**

從未思考過「畫法」的人，就等同於專門製作暗黑火鍋的「暗黑火鍋繪師」。希望擁有優秀的畫技時，就必須按照喜歡的風格決定適當的畫法，避免畫出猶如暗黑火鍋的作品。

● 該怎麼決定畫法？

只要知道喜歡的料理「作法」，就能夠做出美味的料理；只要得知理想畫作的「畫法」，呈現出的作品也會變好看。

但是，所謂的「決定畫法」，具體來說到底該怎麼決定呢？

決定「畫法」的時候，其實是有重點與訣竅的。本章將告訴各位讓畫技進步的「決定畫法的習慣」作法，一起來找到適合自己的畫法吧。

畫得好的人

事前決定好畫法

畫不好的人

沒有決定好畫法

希望畫技進步的話，畫法的決定就非常重要！

畫法就等同於做菜時的食譜。少了食譜就很難做出美味的料理對吧？所以必須確實決定好畫法才行。

本章將說明畫法該如何決定與搭配實踐方法！

從基礎開始思考畫法

決定畫法的時候，不是一下子就定下風格，而是從基礎開始依序思考。

如果只是隨便選一個風格去畫時，呈現出的作品仍然會很雜亂。所以請先決定好標準後，再找到自己的畫法。

這時的基礎即為「自己想做的事情」、「理想的繪師」與「喜歡的作品」。

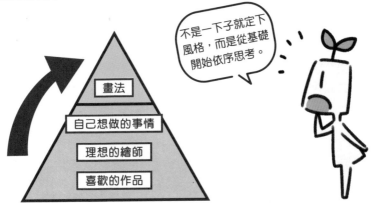

不是一下子就定下風格，而是從基礎開始依序思考。

畫法
自己想做的事情
理想的繪師
喜歡的作品

我是以人物繪製為主的繪師，所以在介紹「從基礎決定畫法的具體方法」時，會以人物繪製的內容為主。

不是一下子就定下風格，而是從基礎開始依序思考。

基礎① 想清楚自己想做的事情

首先請思考「自己想做的事情」。

我相信各位應該不是只要能進步，畫什麼都好的吧？想畫的明明是動畫或漫畫風格的，結果一直進步的是寫實肖像畫方面的技巧時，理應高興不起來。為了避免這種事態發生，**以「自己想做的事情」為基礎去決定畫法是很重要的。**

將「自己想做的事情」分成要把作畫當成「興趣」還是「工作」來思考會比較好理解。

希望當成「興趣」的話，內容如下：

【想把作畫當成興趣時的範例】
・把畫作上傳到網路給大家看
・希望同好會喜歡自己的二次創作
・想參加同人活動，讓大家取得自己的作品

希望當成「工作」的話，只要從理想的工作來思考即可，會單純許多：

> 【想把作畫當成工作時的範例】
> ・想畫輕小說的插畫
> ・想畫社群遊戲的插畫
> ・想畫卡牌遊戲的插畫

相信大家想做的事情還有很多不同種類，不會只有舉例的這些。所以請以這種「自己想做的事情」為基準去思考畫法吧。

如果還搞不清楚「自己想做的事情」，請務必從現在開始至少思考一次。不要想得太過困難，只要想著「等畫技變好之後想做的事情」即可，就算想做的事情很多也無妨，因為在練功路上調整內容也沒問題。

思考自己想藉作品實現那些事情，是帶來成果的最佳捷徑。

直奔終點！

GOAL

終點在這裡喔！

首先找到「自己想做的事情」，正是達成目標的最佳捷徑！

基礎② 找到理想的繪師

可以以自己的「理想繪師」為基礎決定畫法。

在尋找理想繪師之前，當然是知道愈多繪師愈好。

知道眾多繪師與其作品，體認到畫的「多樣性」是非常重要的。知道各式各樣的畫法之後，才能夠進一步思考自己的畫法。

所以請先找到更多的繪師，從形形色色的畫法當中，選擇最適合的類型吧。

● 尋找繪師的方法

既然要先知道許多繪師是很重要的事情，這裡就來介紹幾個探索繪師的方法。

首先，**請從喜歡的作品開始查詢繪師吧。**

喜歡的遊戲是誰畫的？自己在社群網路上按讚的作品是誰畫的呢？像這樣一一去查詢，就是知道繪師名字的第一步。

此外，**匯集知名繪師作品的畫冊、個展等，都是能夠一次看見多位繪師作品的管道**，所以請透過這些管道尋找喜歡的繪師。

如果找到的繪師有在經營社群網路，那麼就追蹤對方以便經常欣賞對方的作品。只要追蹤喜歡的繪師，社群網路就會推薦許多類似的繪師，有機會從中慢慢拓展繪畫相關的知識。

想要知道更多更厲害的繪師，就要像這樣從平常開始刻意去尋找。

● 決定理想的繪師

愈來愈熟悉繪師之後，就從中找到「理想的繪師」，當成自己決定畫法的基準。

所謂理想的繪師，其實可以只是作品符合自己喜好的人。在目標實現之前，建議各位先找到已經成功實現「自己的目標」者，從觀摩對方開始。

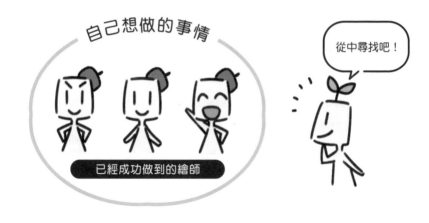

● 理想繪師的人數

在選擇理想繪師的時候，只有一人也行，有很多人也沒問題。這兩種做法各有優缺點，這邊也進一步跟大家說明。

鎖定一個人當作理想繪師的優點，就是畫技的成長速度會很快。前面有提過「暗黑火鍋繪師」，只要鎖定一個人當理想繪師，就不會畫出暗黑火鍋。因為自己所觀摩的作品當中，擺著的都是適合的食材。

但是**缺點是會逐漸失去個人特色。**因此若要鎖定一個人當作理想繪師的話，會建議僅在一開始這麼做。

此外鎖定一個人當作「理想繪師」的時候，可能會被當作「模仿〇〇」。事實上真的是在模仿對方，所以收到這類評論也沒辦法。不過從尊重繪師與其粉絲的角度來看，也會建議公布自己很喜歡這位繪師，所以正以對方為目標前進一事。

相反的，選擇多名繪師當作理想繪師時，就容易產生屬於自己的風格。

自我風格會透過組合各式各樣的畫法後誕生。以料理來說，知道大量的食材種類，仔細思考該怎麼調理這些食材，就有機會打造出原創料理。畫畫也是相同的，懂得將不同繪師的畫法融合在一起，就能夠形成自我風格。

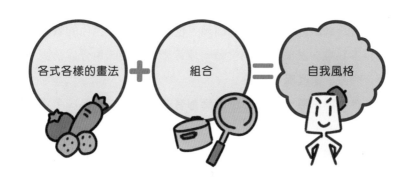

各式各樣的畫法　＋　組合　＝　自我風格

但是選擇觀摩多名繪師的時候，因為必須思考搭配法，所以成長速度會比較慢。

因此各位不妨按照自己當前的畫技，決定要鎖定一個人還是選擇很多人。這邊建議畫技趨近於零的時候，先鎖定一名繪師仿效，等畫技成長到一定程度後再多選幾位繪師，以交織出屬於自己的風格。

想要找出理想繪師，就必須先知道許多繪師，才能夠從中做選擇！

基礎③ 找到喜歡的畫風

決定畫法的時候，分析自己「喜歡的畫風」是很重要的。

所謂的畫風就如同料理的種類。世界上有形形色色的餐廳，分成日本料理、法式料理與中華料理等領域，調味也分成清爽、濃醇、刺激、家庭風等。

畫畫也與做菜一樣，每位繪師都有各自的領域與品味，這就稱為畫風。

就如同會有一間餐廳同時供應「濃醇的中華料理」與「清爽的日本料理」一樣，也有繪師巧妙融合了不同畫風。

繪圖時沒有決定好畫風，就如同在製作領域與調味都沒有共通點的料理。**混雜毫無共通點的畫風時，很難打造出魅力，所以請先決定畫風後再決定畫法吧。**

● 五花八門的畫風

為了能夠掌握畫風的具體形象，這裡將搭配實例加以說明。

世界上有無數種畫風，這裡僅挑選幾種較淺顯易懂的來介紹。

舉例來說，人物就有下列這幾種畫風。可以看出即使是相同髮型的女性，也能夠以不同畫風呈現。

人物畫風的範例

二次元型

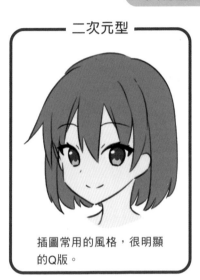

插圖常用的風格，很明顯的Q版。

寫實型

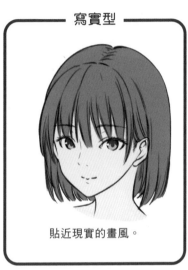

貼近現實的畫風。

中間型

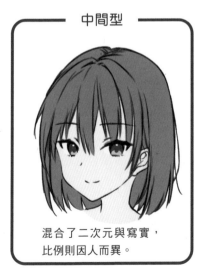

混合了二次元與寫實，比例則因人而異。

中間型的比例五花八門喲！

二次元　　寫實

此外畫風也會隨著目標客群而異。

即使是同一個領域的餐廳，設在學校附近的話，選擇形象「大碗又便宜」的定食店可能會比較受歡迎。如果是在高級住宅區的附近，開設「重視滋味與服務的時髦咖啡廳」等或許比較好。

畫畫亦同，有時會按照看見作品的客群調整畫風。

按照客群調整畫風的範例

動漫型

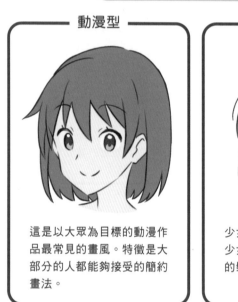

這是以大眾為目標的動漫作品最常見的畫風。特徵是大部分的人都能夠接受的簡約畫法。

少女漫畫型

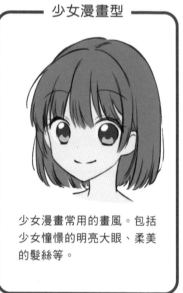

少女漫畫常用的畫風。包括少女憧憬的明亮大眼、柔美的髮絲等。

畫風的差異不只出現在輪廓上，其實連上色方法也五花八門。

這裡就介紹幾種常用的塗法。

塗法的範例

動畫塗法

色彩之間邊界分明的塗法。

美少女遊戲塗法

比動畫塗法多了暈染與漸層等手法。

水彩塗法

一樣會繪製線稿（線畫），但是會用上各種筆刷與工具的類比風塗法。

厚塗法

不會繪製線稿，就像藝術畫作一樣層層堆疊的塗法。

綜合型塗法

將水彩塗法與厚塗法的優點組合在一起。

世界上有各式各樣的塗法呢

用色方面也會出現如下的差異。

各位是否概略掌握了畫風的感覺呢？

插畫就像這樣有各式各樣的畫風，各位可以自由選擇。

如同一開始提到的一樣，這裡介紹的僅是一小部分。所以請探索更豐富的畫風後，找到適合自己的那種吧。

● 畫風的決定方法

了解畫風的概略形象後，接著要說明畫風的決定方式。

決定畫風的時候，請先準備幾張喜歡的作品。這裡要準備的作品，最好是從前面決定好的「理想繪師」作品中挑選，作畫的方向性才不會歪掉。

接著開始分析這些作品出現次數最多的是什麼畫風。只要將作品擺在一起仔細觀察，應該能夠慢慢看出自己的喜好。

決定畫風的方法

找出理想繪師

↓

挑選喜歡的作品

↓

尋找畫風的共通點

　　在決定畫風的時候有件事情必須特別留意：這裡介紹的畫風僅是眾多畫風的一小部分，而且畫風還會隨著時代改變。

在思考適合自己的畫風時，請不要僅參考本書介紹的範例。

　畫風並非能夠排成一覽表後挑選的事物。以前還能夠稍微區分畫風的種類，近來各大畫風之間的界線變得模糊，插畫風格也變得更加多元化，所以已經不再是能夠用一覽表介紹的程度了。

　正因如此，嚴選喜歡的作品後找到共通點就更加重要。**喜歡的畫作中最常見的共通點，就是你所喜歡的畫風。**

嚴選喜歡的插畫後找到共通點，這時找到的共通點就是自己「喜歡的畫風」喔！

決定畫法

處理好基礎之後，終於要決定本章的最終目標「畫法」了。

請依「自己想做的事情」、「理想的繪師」、「喜歡的畫風」找出數張符合的作品，接著按照準備的作品決定自己的畫法吧。

眼睛要怎麼畫？陰影要怎麼處理？請像這樣參考準備好的作品，一一思考各個細節的畫法吧。

如果參考的作品畫法各不相同，導致難以取捨的時候，就請先選擇自己最喜歡的畫法吧。

這裡將詳細說明到底什麼是畫法。

所謂的畫法是具體的作畫方法；以「睫毛的畫法」為例，就要從細緻度等級去思考。

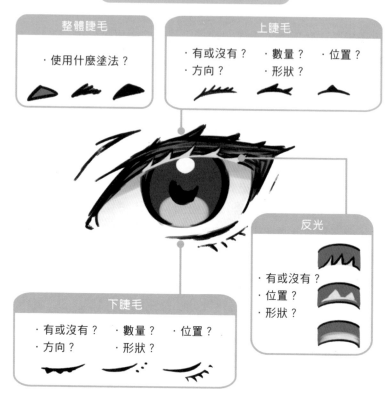

決定睫毛畫法的範例

整體睫毛
・使用什麼塗法？

上睫毛
・有或沒有？　・數量？　・位置？
・方向？　　・形狀？

反光
・有或沒有？
・位置？
・形狀？

下睫毛
・有或沒有？　・數量？　・位置？
・方向？　　・形狀？

　在畫不好的人當中，有很多人都像這樣一開始沒有先決定好這麼細節的畫法。

　「畫法」的決定會直接影響到畫技。**只要先決定好畫法，決定好的部分就能夠畫得比以往還好。如果各部分都已經決定好的話，就能夠成為漂亮的畫。**

　光是睫毛就有這麼多種畫法了，所以整幅圖都要定下畫法或許工程浩大，但是這點有沒有確實做好，卻會造成相當大的差異。

希望畫技變好的畫，就必須更細緻地決定好自己的「畫法」。

● 具體決定畫法

決定畫法時的關鍵在於把內容具體化。

所謂的畫法等同於做菜時的食譜。要準備多少什麼樣的食材？要怎麼切？什麼時間點要放進什麼？要煮多久？「畫法」就等於這些具體的方法。

事實上前面介紹的睫毛畫法裡，也還有許多沒有決定好的地方。而畫技優秀的人，在作畫時會思考得更加細緻。

這就是那個人的「堅持」。**畫技優秀的人會全方位地思考「畫法」，以便將自己的「堅持」呈現出來。**

目前為止介紹的「決定畫法的方法」，也只是學會這種講究的契機。最終還是得追求自己的堅持，打造出「獨具風格的作畫食譜」。

按照基礎選出作品後，參考這些作品決定畫法。而層層堆疊的畫法，自然能夠交織出優秀的作品！

實踐 決定頭髮的畫法

　　前面已經說明「畫法」的概念，以及該怎麼決定才好？但應該還是會有人「不相信只要決定好畫法就能夠讓畫技進步」吧？

　　因此這裡請和我一起決定「頭髮的畫法」，體驗實際進步的過程吧。

　　此外也請透過實踐掌握「要決定好哪些部分」的感覺吧。

　　作法錯誤的畫就很難進步，所以請和我一起進行，以掌握決定畫法的訣竅。

1 試著繪製頭髮

　　首先**一如往常繪製角色的臉部。**

　　完全沒有想好頭髮要怎麼畫的人，可能會畫出像右圖一樣的感覺。

　　看到這幅畫後有什麼感覺呢？有魅力嗎？還是沒感覺呢？

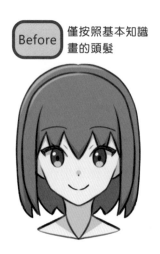

Before 僅按照基本知識畫的頭髮

事實上這裡的頭髮，只是按照基本知識畫的頭髮。

◆ 常見的基本頭髮畫法

· 先繪製頭部線稿，
 再按照頭型繪製。

· 注意頭髮的分區。

· 按照從髮根開始
 的髮流繪製。

　除此之外的技術幾乎都沒用到，所以儘管形狀都整頓得很好，但是絕對稱不上有魅力。

　接下來一起先決定好頭髮的畫法，看看成果會產生什麼樣的變化吧！

2 // 準備參考用的作品

　接下來**準備決定畫法時要參考的作品。**

　請先想好基礎的「自己想做的事情」、「理想的繪師」、「喜歡的畫風」後，依此準備幾張參考用的作品吧。

那麼就以**準備好的作品為基準**，決定頭髮的畫法。

這次先試著想出17種畫法。選擇的過程中安排單一選項或多種選項都可以，如果沒有特別想畫的東西，先跳過不選也無妨。或許選擇過程會很辛苦，但是光是決定好畫法就能夠進步，所以一起加油吧！

◆ 決定整體頭髮的形狀！

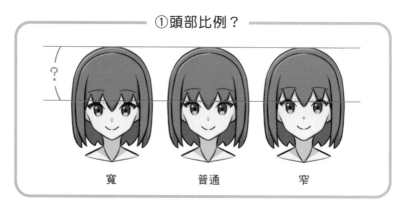

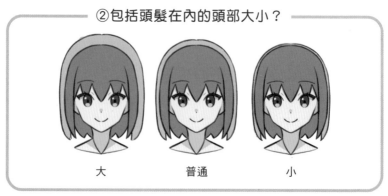

③頭髮分區的畫法？

| 不畫 | 稍微 | 畫出來 | 仔細畫出 |

◆ 決定髮尾的畫法！

④髮絲粗細？

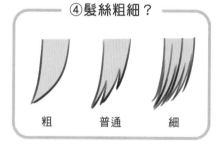

粗　　普通　　細

⑤岔開處的深度？

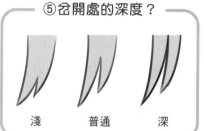

淺　　普通　　深

⑥髮尾的形狀？

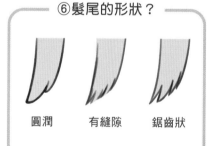

圓潤　　有縫隙　　鋸齒狀

⑦是否增加細毛？

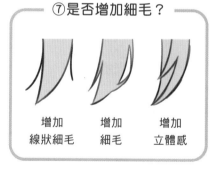

增加　　　增加　　　增加
線狀細毛　細毛　　立體感

⑧遮到眼睛的頭髮怎麼處理？

不畫　　　　　畫　　　　搭配漸層

◆ 決定陰影塗法！

⑨陰影怎麼畫？

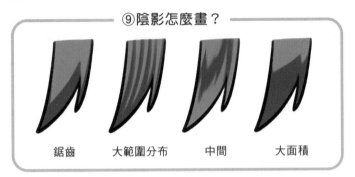

| 鋸齒 | 大範圍分布 | 中間 | 大面積 |

⑩陰影顏色深淺度？

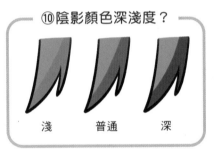

| 淺 | 普通 | 深 |

⑪要畫多少陰影？

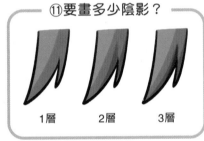

| 1層 | 2層 | 3層 |

◆ 決定高光的塗法！

⑫高光的形狀？

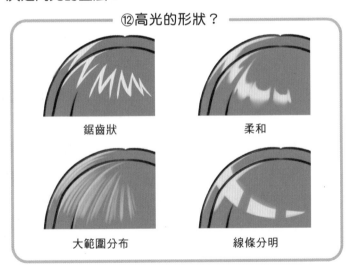

| 鋸齒狀 | 柔和 |

| 大範圍分布 | 線條分明 |

⑬是否進一步強調高光處？

僅強化下方　　　整體強化

⑭是否搭配漸層？

不要　　　　　要

◆ 決定特殊效果！

⑮是否在頭髮內側施加特殊效果？

加強加深　　　描繪空氣層

⑯在臉部周邊施加特殊效果？

增加　　　　　增加
噴槍筆刷　　　一般筆刷

⑰是否補充細節？

補充線條　　　大範圍補充

前面介紹了十七種畫法，如果選項中沒有符合自己喜好的項目，歡迎自由增加。

此外若注意到其他觀點，也可以自由增加。

4 // 按照決定好的畫法描繪頭髮

接著按照剛才決定好的頭髮畫法，重新繪製一開始畫的臉吧。

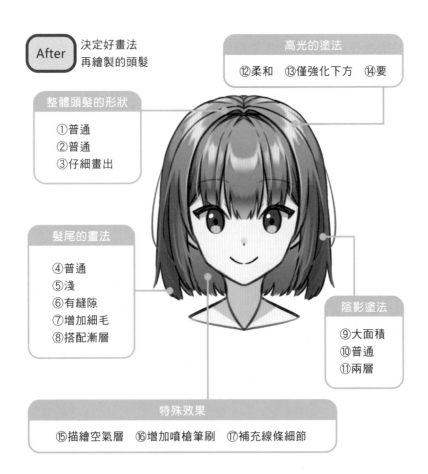

After 決定好畫法再繪製的頭髮

高光的塗法
⑫柔和　⑬僅強化下方　⑭要

整體頭髮的形狀
①普通
②普通
③仔細畫出

髮尾的畫法
④普通
⑤淺
⑥有縫隙
⑦增加細毛
⑧搭配漸層

陰影塗法
⑨大面積
⑩普通
⑪兩層

特殊效果
⑮描繪空氣層　⑯增加噴槍筆刷　⑰補充線條細節

僅是決定好畫法，整幅畫是不是出現了明顯變化呢？這就是
「決定畫法」的效果。如果實踐這個習慣仍沒有明顯變化，或許
是原本在繪製頭髮時就已經注意到細節的人。

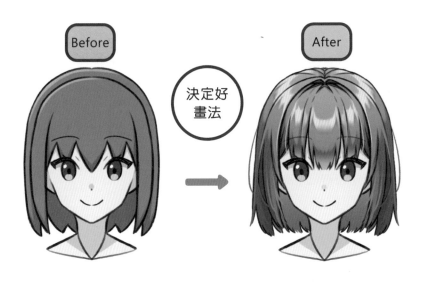

接下來就全憑各位的想法了。

請參考這篇實踐，試著為頭髮以外的部位決定好畫法吧。決定
好的部位愈多，呈現出的成果就愈好。

光是決定好畫法，作品就出現這麼明顯的變
化了！

養成重新審視畫法的習慣

畫法並非一旦決定好後就「好，結束！」的。**希望畫技進步的話，將「決定畫法」這件事情養成「習慣」很重要。**

因為「自己會產生變化」且「環境也會產生變化」。自己會不斷成長，世界上的作畫技術也會不斷進步。如果不按照這些變化調整畫法，成長遲早會陷入瓶頸。為了避免這種事態發生，請養成經常重新審視畫法的習慣。

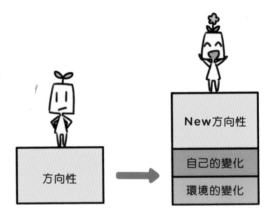

即使養成重新審視畫法的習慣，也未必要每次都從一開始決定。因為是重新審視，所以只要時不時更新局部就夠了。

「更新」聽起來或許很難，但是通常是在畫畫時、鑑賞作品時或是思考作畫方面的事情時等各式各樣的狀況下，不經意想到「這個畫法調整一下好像比較好？」「下次改用這個畫法吧？」後再調整就好了。

我即使已經成為職業繪師，仍然每天持續重新審視自己的畫法，幾乎每一幅作品都會有更新的地方。

請各位務必明白，「重新審視畫法後，決定新的畫法」對於有在大量作畫的人來說是理所當然的。

以我為例，眼睛的反光處畫法就出現下列這樣的變化。這就是因為我已經養成決定畫法的習慣，才會發生的變化。

YAKIMAYURU的眼睛反光處畫法變化

那麼該怎麼重新檢視畫法才好呢？這部分與一開始提到的「自己的變化」與「環境的變化」有關。

接下來將詳細說明「自己的變化」與「環境的變化」具體來說到底是什麼？以及面對這些變化時該怎麼修正？

● 自己的變化

只要有在畫畫，自己就會「成長」。**所以當然必須按照自己的這方面變化，重新審視畫法才行。**

決定畫法的時候，有很多在畫技不夠好時還定不下來的地方。因為畫技還很差的關係，所以搞不清楚不同畫法的差異。

舉例來說，人類在生物學上有性別差異，只要具備相關知識，且平常見過各式各樣的人類，幾乎都能夠分辨他人的性別。

但是蟬的話又是如何呢？如果是昆蟲迷的話或許看得出來，但是對昆蟲沒有研究的人應該搞不清楚。

畫畫也相同，**具備相關知識且見識過許多畫作，自然能夠注意到新舊畫法之間的差異。**

注意到新舊畫法之間的差異後，就必須重新審視「自己要選擇哪一種畫法」，所以經常性的更新對作畫來說是很重要的。

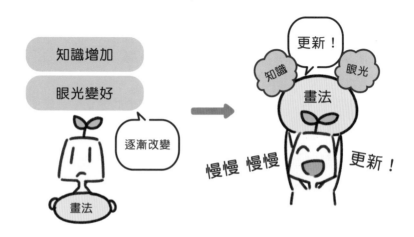

● 環境的變化

畫畫時不僅要面對自己的變化,還要面對「繪圖技術」、「繪圖潮流」等環境變化。畫畫的技術會隨著時代演變而進步,潮流也日新月異。

不按照這些變化調整自己的畫法,畫出來的作品就會過時。

如果是真心想持續使用以前的畫風,當然繼續保持下去沒有問題。但是若沒這方面的想法時,就要養成經常更新畫法的習慣,才能夠避免作品看起來落伍。

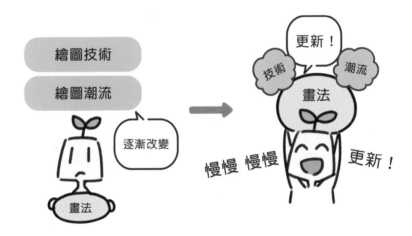

畫法並不是一次就決定好的,必須養成隨時重新審視的習慣並加以更新,這樣才應付得了環境的變化!

藉「決定畫法的習慣」日日升級自己的畫法

目前為止已經介紹了「決定畫法的習慣」，各位覺得如何呢？**既然要畫畫，那麼畫法的決定當然就非常重要。希望畫技進步的話，就務必養成決定畫法的習慣。**

「決定畫法的習慣」對於畫技優秀的人來說，幾乎是在下意識間執行的。本章已經將「決定畫法的習慣」彙整成具體的體系，向各位說明優秀繪師們理所當然執行的事情。

如果各位至今從未思考過畫法，請務必參考本章加以決定。

但是一口氣決定完所有畫法會很辛苦對吧？**覺得辛苦的話，一開始不妨先從臉部慢慢進行。**臉部是繪製人物插畫時，人們目光第一個觸及的部位。只要臉部畫得夠迷人，整幅畫的魅力就會增加數倍。等臉部方面的畫技進步到一定程度時，再視情況決定服裝或身體等的畫法吧。

剛開始因為必須決定大量的畫法，所以或許很花時間。但是只要全面性地審慎思考一下，再來就只要在想到時重新審視局部即可。那麼請在第一次決定畫法時，卯足幹勁去做吧！

養成「決定畫法的習慣」之後，平常就會自然而然更新畫法。欣賞很棒的作品時，也自然會思考：「原來對方使用了這種畫法！我也來試試看吧！」

到了這個地步後，光是鑑賞他人作品，畫技就會不斷提升！

為了讓「決定畫法的習慣」更有效率運行，各位不只應鑑賞大量畫作，在鑑賞畫作時也有許多必須注意的事項。

因此接下來請各位調整一下看待畫作的方式吧，事實上鑑賞畫作也是有訣竅的！

這部分將於下一章「培養鑑賞力的習慣」詳細說明。

希望畫技進步的話，就必須先養成「決定畫法的習慣」，並且持續調整自己的畫法！

YAKIMAYURU最近的畫法

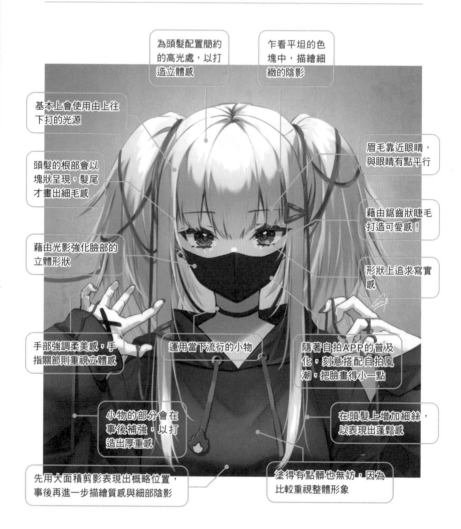

為頭髮配置簡約的高光處，以打造立體感

乍看平坦的色塊中，描繪細緻的陰影

基本上會使用由上往下打的光源

眉毛靠近眼睛，與眼睛有點平行

頭髮的根部會以塊狀呈現，髮尾才畫出細毛感

藉由鋸齒狀睫毛打造可愛感！

藉由光影強化臉部的立體形狀

形狀上追求寫實感

手部強調柔美感，手指關節則重視立體感

運用當下流行的小物

隨著自拍APP的普及化，刻意搭配自拍風潮，把臉畫得小一點

小物的部分會在事後補強，以打造出厚重感

在頭髮上增加細絲，以表現出蓬鬆感

先用大面積剪影表現出概略位置，事後再進一步描繪質感與細部陰影

塗得有點髒也無妨，因為比較重視整體形象

這是我在執筆本書時的畫風！
我實際上的決定內容更加精細，
但是因為版面不足，才只好嚴選局部出來介紹！
由於我每天都會更新畫法，
所以很快就已經不是這樣了。

培養
鑑賞力
的習慣

3

第　　章

你知道那些優秀的作品，「看起來優秀的原因」嗎？事實上只要能夠解析出作品的優點，畫出來的作品就會更加進步。這也代表自己已經培養出「良好的眼光」。本章將解說該怎麼做，才能夠具體看出他人的「優秀之處」。

既然決定好畫法，那麼就趕快來畫吧！

 等一下！在這之前我有件事情想確認一下……

什麼事情？

 你認為自己鑑定畫作的眼光如何？

鑑定畫作的眼光？什麼意思？

 鑑定畫作的眼光，指的是能夠看出畫作優缺點的能力。缺乏這個能力的話，畫技就很難進步。無論多麼努力作畫，都只是白費工夫。

什麼？這樣不就糟了嗎！但是我不確定自己鑑定畫作的眼光如何……我解析得了他人畫作嗎？

 那麼現在就開始詳細說明何謂「鑑定畫作的眼光」吧！

眼光不精準，畫技就無法進步

上一章已經介紹過「決定畫法的習慣」，但是決定畫法時的一大關鍵則是「眼光」。

在決定畫法之前，不能少了「辨別作品使用哪些畫法」的「眼光」。

培養出具鑑定能力的眼光，懂得分辨畫作之間的差異時，就能夠看出更豐富的畫法。

這兩幅畫的差異是？

反光的部分適用偏暗沉的色調表現

連蘋果的斑點與紋路都畫出來了

這張畫使用的黃色調意外地多

用強光表現出硬度

右邊比較寫實

缺乏鑑賞力的人　　　具備鑑賞力的人

這種「鑑定畫作的眼光」，在強化畫技的過程中具備重要的功能。**那就是提升自己畫技上限的功能。**

「『手』辨別事物的速度從未快過『眼睛』。」
——《咒術迴戰》第5集（集英社）

這句話是《咒術迴戰》這部漫畫中的名言，漫畫中也進一步說明如下。

「沒能培養出鑑別好壞的『眼睛』，用來創作作品的『手』就無望成長」
——《咒術迴戰》第5集（集英社）

雖然這是漫畫世界的台詞，卻相當符合現實世界。更何況這是擅長作畫的漫畫家，在作品中寫下的台詞，說服力就更高了。

沒辦法鑑定作品優點與缺點，就無法畫出好作品。

以遊戲的術語來說，培養鑑定畫作的眼光，就如同「上限解放」。遊戲角色的等級設有上限時，有時可以透過取得特定道具，將上限數值往上提升，而這個系統設定就稱為上限解放。

舉例來說，一開始等級上限是50的角色，可以藉由上限解放將等級提升到100。但是如果沒有上限解放的話，打倒再多敵人也只能升到50等。

畫畫也是，如果沒有培養出鑑定畫作的眼光，畫了再多的作品也無助於提升等級。**希望畫技進步的話，就請培養出鑑定畫作的眼光，為自己執行上限解放吧。**

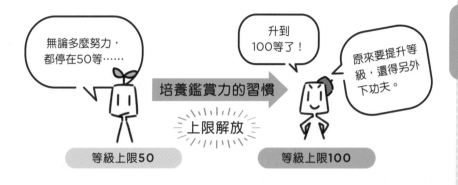

「鑑定畫作的眼光，就是指看得出好壞。」有些人聽到這段話後，或許會認為：「畫得好不好一看就知道！」

但是這裡所說的「鑑定畫作的眼光」，並沒有這麼簡單。**看到優秀的作品時，不能只是浮現「總覺得很漂亮」的想法而已，還必須能夠進一步分析：「因為使用了什麼樣的畫法，所以才會這麼漂亮。」**

「我也看得出作品使用的畫法！」儘管也有人這麼表示，但是大部分的情況都只是自負。因為如果能夠完美看出畫法的差異，理應能夠畫出完全相同的作品才是。

隨著鑑定畫作的眼光變好，鑑賞作品時會注意到的「畫法」也會愈來愈多。 當你發現畫得很好的作品，卻沒辦法畫出相同的成果時，就代表眼光還有提升的空間。

此外，若只能稍微辨別畫作的好壞，就自認為「具備鑑定畫作的眼光」將會非常危險。如果不能持續強化鑑定畫作的眼光，畫技就會止步不前。**為了避免如此事態發生，必須養成「培養鑑賞力的習慣」，持續精進自己的鑑定功力。**

畫得好的人	畫不好的人
具有鑑賞力	沒有鑑賞力

好像
很厲害

缺乏鑑賞力，畫技就會停滯不前。希望畫技進步的話，「培養鑑賞力的習慣」就很重要！

但是所謂的「鑑賞力」到底是什麼呢？
該怎麼做才能夠培養出鑑定的眼光呢？

本章將詳細說明「何謂鑑賞力」以及「培養鑑賞力的方法」！

養成鑑賞力後發生的兩大變化

在說明培養鑑賞力的方法之前，這邊要針對養成鑑賞力後會發生的變化，稍微進一步說明。

一開始就有提到，**鑑定能力愈強，知道的東西就愈多**。所以並不是「有鑑賞力的人」與「沒有鑑賞力的人」這麼單純的二分法，而是按照「鑑賞力等級一、等級二、等級三……」的感覺階段性成長。

那麼隨著鑑賞力的等級提升，會產生什麼樣的變化呢？這裡將說明其具體內容，以及其成為成長必備條件的原因。

● 能夠具體看出優點

培養出鑑賞力後，就能夠看出畫作的具體優點。

還不具備鑑賞力時，看到優秀的畫作時，腦中浮現的都是與技術無關的感想，像是「臉蛋很可愛」、「喜歡這個場景」、「總覺得氣氛很好」等。

但是**隨著鑑賞力升級，就會逐漸出現技術方面的感想，像是**「這裡的用色很厲害」、「這裡藉線條強弱表現出立體感」等。

117

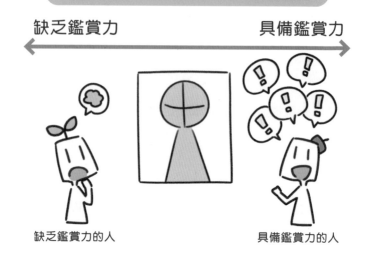

缺乏鑑賞力　　　　　　　　　　　　具備鑑賞力

缺乏鑑賞力的人　　　　　　　　　　具備鑑賞力的人

看到好的作品時可以具體看出優點，才能夠吸收對方的畫法並繼續進步。這就是鑑賞力如此重要的原因之一。

● 看得出畫技的差距

培養出鑑定的眼光後，同樣也能夠看出畫技的差異。

即使分辨得出「平價料理」與「高級料理」的差異，相信能夠辨別「高級料理」與「超高級料理」的人應該很少吧？但是如果是舌頭很刁的一流廚師，肯定分辨得出來。

畫畫也是相同，如果是「不好的畫作」與「優秀的畫作」，當然大部分的人都看得出哪一邊比較厲害。但是換成「優秀的畫作」與「非常優秀的畫作」時，憑外行人的眼光只看得出兩幅作

品都很棒而已。然而只要培養出鑑定畫作的眼光，自然能夠看出兩者的差異。

　　看不見的差異是不會消失的。想要提升畫技的話，就必須培養出鑑賞力，分辨自己與更優秀者之間的「畫技差距」。

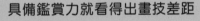

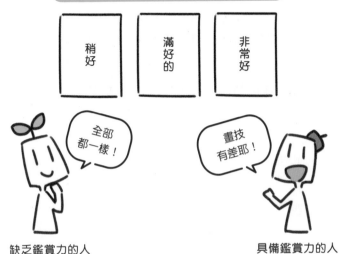

缺乏鑑賞力的人　　　　　　　　　　　具備鑑賞力的人

　　畫技還不好的時候，即使不具備鑑賞力，也會因為明白自己與他人之間的差異，不至於造成什麼問題。但是隨著畫技進步，就會愈來愈看不出彼此間的差異。

　　希望畫技進步的話，就必須培養出鑑定優劣的眼光，無論看見什麼樣的作品，都能分析出彼此的優劣差異。

培養鑑賞力後成為大師吧！

培養鑑賞力的方法

接下來將介紹具體培養鑑賞力的方法。

想要培養鑑賞力的話，必須接觸更多優秀的作品才行。
但是只欣賞優秀畫作是培養不了鑑賞力的。必須另外搭配審視畫作的方法，才能夠培養出鑑賞力。那就是別再用「使用者眼光」去看，而是改用「創作者眼光」。

所謂的使用者眼光，就是看到覺得厲害的作品時，隨即在產生「好厲害啊～」的想法後就宣告結束。
創作者眼光就不是這樣，會具體思考「厲害的地方是什麼（what）」、「為什麼這樣畫（Why）」，**最終甚至連**「是怎麼畫的（How）」**都會一併分析。**
反覆用創作者眼光去看待的話，鑑賞力自然會愈來愈精準。

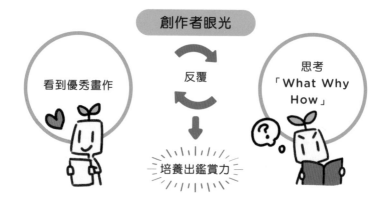

創作者眼光

看到優秀畫作

反覆

思考
「What Why How」

培養出鑑賞力

即使是「欣賞優秀畫作」這麼簡單的一句話，背後其實有著形形色色的「手段」，每種手段也各自具備有助於培養鑑賞力的「看法」。

這裡就要仔細說明幾種推薦的手段，以及相應的看法。

● 活用作品

享受「動漫」、「遊戲」、「漫畫」與「輕小說」等喜歡的作品，有助於培養鑑賞力，而這也是最簡單的方法。

平常享受這些娛樂的時候，你應該會看到優秀的畫作，這時請從使用者眼光切換成創作者眼光吧。接著仔細思考「這幅畫為何如此迷人」。

我在看漫畫時，如果發現優秀的畫，自然就會切換成創作者眼光，也因此拖慢了看漫畫的速度。

另外，我在欣賞動畫時遇到超強的畫作時，就會過度專注於畫技上，完全不知道劇情在演什麼。 在玩社群遊戲時，抽到畫得很迷人的角色時，也會先花時間仔細觀察。

就像這樣在生活中看到優秀的畫作，就立刻切換成創作者眼光，是最貼近生活的鑑賞力培養方式。

所以請從日常開始帶著創作者眼光過生活吧。

● 活用社群網路

　想要接觸更多優秀畫作的話，請活用社群網路。尤其是尋找插圖時，以現在來說Twitter與pixiv絕對不容錯過。此外按照畫作的領域，也可以參考Instagram等。

　要培養鑑賞力時，看過的插圖數量就非常重要。社群網路能夠邂逅大量的作品，請務必積極活用。活用方法非常簡單，**只要看見優秀的繪師或人氣繪師，就先追蹤對方吧。**
　如此一來，只要打開社群網路就有許多很棒的作品映入眼前。仔細檢視每一幅畫，然後用創作者眼光思考這些畫的魅力吧。

　此外，**社群網路上的插畫很快就會被其他文章蓋過，所以發現值得參考的作品時，建議馬上先存下來。**確實蒐集喜歡的作品，以便隨時能夠反覆檢視。

　活用社群網路還有另一項優點，那就是能夠跟上潮流。

　像Twitter可以透過「按讚數」一眼看出「受當今大眾歡迎的作品」、「不受當今大眾歡迎的作品」，pixiv則可透過「排行榜」確認。如此一來就能夠客觀判斷出當今最受大眾歡迎的作品有哪些，從中得知現在的潮流趨勢。

當然並非「過時的作品＝畫技差」，但是**如果希望獲得大眾青睞，那麼就必須意識到潮流。**

● 活用畫畫過程影片或直播

近年包括我在內，有很多繪師都會利用YouTube等公開自己畫畫過程影片，或是現場直播等。所以也建議善用這些影片。

影片能夠直接看見站在創作者角度，最想知道的「是怎麼畫的（How）」這一點，可以說是相當有益。

鑑賞這些影片時，建議特別留意「自己與對方的畫法差異」。看到自己沒嘗試過的「畫法」與「作畫過程」，並從中學習的話自然能夠成長。

此外有些繪師也會在影片內教我們「該怎麼畫（How）」與「為什麼這樣畫（Why）」，這類解說能夠幫助自己注意到從未意識到的部分，可以說是很寶貴的機會。

這些影片就像這樣，凝聚了許多創作者也會想知道的答案。

只要能夠在明白這一點的情況下鑑賞影片，鑑賞力自然就會愈來愈精準。

● 活用PSD檔

　如果喜歡的畫作是電子檔，也可以試著取得對方的編輯檔，見識更詳細的作畫內容。這裡的編輯檔指的是繪圖軟體最常派上用場的保存格式——PSD檔。

　有些繪師會透過粉絲社群「pixiv FANBOX」或銷售網站「BOOTH」等提供PSD檔。我也有提供PSD檔交流，也因此透過社群交流獲得對方觀看後感想，例如：「原來職業繪師都這樣畫！」

　繪師提供的PSD檔通常需要付費，但是能夠直接看到圖層構造與著色方法等形形色色的技術，光是這一點就極富價值。因此預算夠的話不妨多加活用。

　但是即使同為PSD檔，繪師提供的檔案狀態各不相同，能夠看到的資訊也隨之不同。所以在取得PSD檔時請選擇「高解析度」、「圖層尚未合併」的檔案。若買到「低解析度」或是「圖層已經合併」的檔案，參考價值將會大幅降低。

● 活用畫冊

　最後要推薦的就是「畫冊」。畫冊的優點主要有二，那就是「能夠以高解析度檢視」以及「看見實際能賺錢的畫作」。

紙本書冊**通常刊載的畫作解析度，都比在網路公開的版本還要高，所以能夠看見更細緻的地方。**

此外**有許多畫冊都會刊載職業繪師實際用來賺錢的畫作，對於希望成為職業繪師的人來說非常有幫助。**

工作上的畫作必須隨著委託內容，採用相應的規格與表現手法。舉例來說，如果想成為卡牌遊戲的插圖繪師，那麼鑑賞刊載卡牌遊戲插畫的畫冊，就能夠知道卡牌遊戲特有的作畫需求。

或許有人會想既然這樣「買卡牌來看不就得了」，但是畫冊與卡牌上的插圖尺寸截然不同，畫冊會盡可能保留繪師原稿，去掉卡牌後製的排版與加工裝飾邊框，逼近「當初繪師交出的稿件原貌」。站在創作者的角度來看，這個版本的作品非常有價值。

書冊就像這樣擁有許多特有的價值，請視需求加以活用吧。

> 日常生活中請積極培養鑑賞力吧，可以善用作品、社群網路或影片，也可以加以研究PSD檔、畫冊等！

培養鑑賞力時的必備知識

以創作者眼光檢視畫作時很講究「知識」。**缺乏知識的話，就無法深度思考「為什麼這樣畫（Why）」、「是怎麼畫的（How）」。**

舉例來說，假設各位不曉得Photoshop的「圖層混合模式」，那麼看到優秀畫作時，就沒辦法聯想到「這是用圖層混合模式處理過的作品」。

即使有他人告訴自己「這個上色時用了圖層混合模式喔」，也會有聽沒有懂。

像這樣缺乏相關知識就無法理解或注意不到的地方很多，所以增加相關知識也是很重要的。

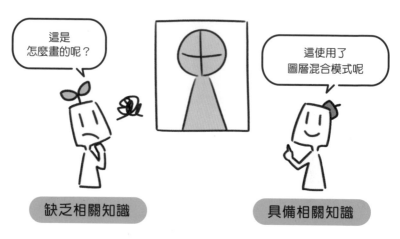

這是怎麼畫的呢？

這使用了圖層混合模式呢

缺乏相關知識　　　具備相關知識

● 對繪圖技術保持興趣

想要習得繪畫相關知識時，最有效的方式就是對繪圖技術保有興趣。

有興趣的話就願意在上學或上班途中檢閱相關文章或影片，在社群網路上看到有人討論相關話題時，也會看得津津有味。

抱持著興趣才會願意將大把時間用來提升繪畫技術，這比「讓我來學習吧！」這種暫時性的努力，還要能夠持之以恆，結果就因此獲得更豐富的知識。

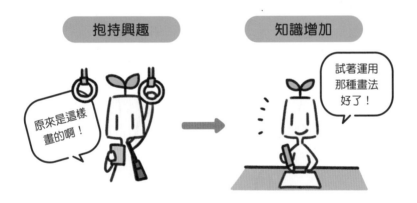

想進一步了解相關知識時，不妨參考繪畫教學書籍吧。

但是教學書籍卻可能因為錯誤的使用方式而毫無效果，關於這一點將在第六章「練習與學習的危險性」詳細說明，因此在閱讀教學書籍前請務必確認。

當然，參考同一幅作品的人當中，也分為「能夠仿效者」與「無法仿效者」，各位可知道這是因為雙方生活方式不同所導致的嗎？

這是我在科技公司上班時發生的事情，相較於午休時在看科技新聞的人，比那些在瀏覽網路新聞、看些無聊八卦的人，其專業技術有比較高的傾向。又或於遇到有興趣的技術就會嘗試，或是會參加專業人士聚會的人也比假日在家懶洋洋的人較能夠成為優秀的工程師。

如果你真心希望畫技進步，就不要把寶貴時間用在殺時間上，而是從日常生活開始多方接觸繪畫相關資訊。

● 遇到不懂的就馬上查詢

或許各位都明白，總而言之遇到不懂的事情就請立刻查詢吧。

像剛才出現「色彩增值」這個名詞時，不懂意思的人是否有馬上檢索？我相信很多人都會打算事後查一下，會立刻檢索的人應該比較少。

現在開始也不遲，如果不知道「圖層混合模式」的話就趕快查一下吧。

現在這個時代只要在網路查詢「圖層混合模式」一詞，就能夠大概知道是怎麼一回事。所以請透過大量的查詢，增加自己的相關知識量吧。

遇到不懂的事物其實是件值得高興的事情，因為這代表世界上還有自己不知道的新技術。

我最近經常看到「漸層映射」與「色彩腳本」這兩句話，當然立刻查詢了。後來「漸層映射」不僅成為我的知識之一，還經常派上用場。「色彩腳本」則對我產生了啟發。

希望擁有繪畫相關知識時，就不要對不懂的事物感到恐懼或是嫌麻煩，秉持著坦率的心態大量接納吧。只要查詢一下，這些事物就有機會成為自己的工作夥伴。

對所有事物抱持興趣，遇到不明白就馬上查詢，是增進知識時非常重要的做法！

培養正確鑑賞力的方法

「正確」培養鑑賞力也很重要，為此必須執行「推測」與「對答案」。

從剛才就一直提到要用創作者眼光，思考「是怎麼畫的（How）」，但是這也不過是「推測」而已。

這時最重要的就是「對答案」。推測完「是怎麼畫的」之後，就必須仔細確認自己的推測是否正確。

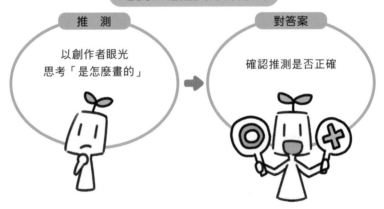

培養正確鑑賞力的方法

推 測	對答案
以創作者眼光 思考「是怎麼畫的」	確認推測是否正確

對答案的方法非常簡單，就是親自按照推測出的方法實際描繪看看。

能否完整實現與參考作品相同的效果，有助於判斷自己的推測是否正確。如果無法畫出相同的效果，這就代表可能是推測「錯誤」或「不足」。

注意到這個問題時，就請再度思考「是否有哪裡不足？」「是否有哪裡判斷錯誤？」真的無法找到正確解答也無妨，光是思考就足以拓展視野，讓鑑賞力能夠更加進步。

這並非僅限於培養鑑賞力的事情，世界上有許多實際嘗試才發現不如預期的事情。正因如此必須不斷透過「推測」與「對答案」這組作法，提升實力直到自己「辦得到」為止。

實際嘗試才能夠真正變成自己的技術。所以請盡情嘗試，獲得大量的新技術吧！

這裡的「對答案」也屬於下一章「建立思考的習慣」之一，到時候將會更詳細說明。請藉由「培養鑑賞力的習慣」推測之後，再搭配「建立思考的習慣」對答案，就能夠培養出正確的鑑賞力。請各位先記下這個流程吧。

透過畫作「推測」畫法後，實際動手「對答案」。這一整組的習慣是很重要的！

「培養鑑賞力的習慣」很重視均衡

想要畫技進步的話，培養鑑賞力是很重要的。但是眼光不會一口氣精進，因此必須養成「培養鑑賞力的習慣」。

本章談到許多在日常生活中培養鑑賞力的方法，一點也不困難，只要稍微留意就辦得到。

所以請從日常生活開始，習慣以創作者眼光鑑賞大量畫作吧。要再進一步強化鑑賞力的話，也必須學習相關知識並透過實際嘗試對答案。

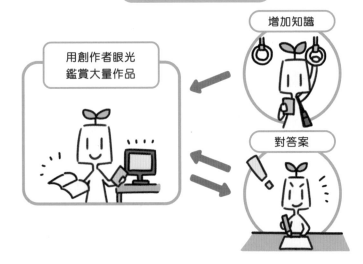

培養鑑賞力的習慣

增加知識

用創作者眼光
鑑賞大量作品

對答案

最後要提到這個習慣的注意事項。

「不先培養出鑑定的眼光，就沒辦法畫出比這個眼光更好的作品。」儘管前面有提到這件事情，也請不要從一開始就整天只管培養鑑賞力。因為**同時執行「培養鑑賞力的習慣」與「其他習慣」，才能夠提升實際效率。**

就算整天執行這次介紹的「培養鑑賞力的習慣」，眼光也很難不斷進步。因為也有很多必須透過「其他習慣」累積經驗，才看得出來的事物。

所以請在與「其他習慣」維持良好均衡的情況下，持續執行「培養鑑賞力的習慣」吧！

第五章的「輸入與輸出要平衡的習慣」，將進一步介紹均衡執行所有習慣的方法。

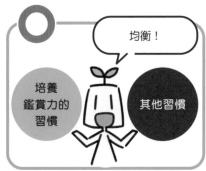

養成培養鑑賞力的習慣，是畫技進步的捷徑！

YAKIMAYURU培養鑑賞力的方法＠上班族時代

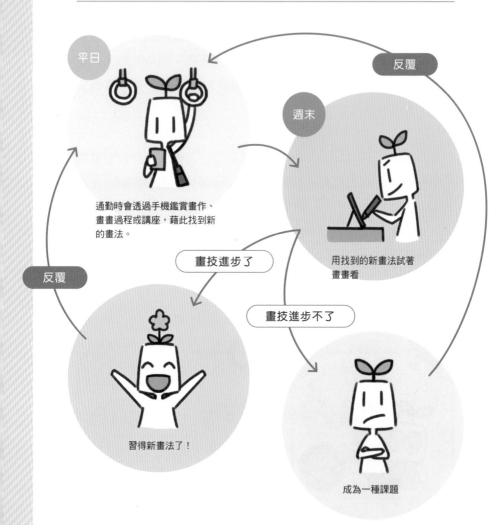

平日

通勤時會透過手機鑑賞畫作、畫畫過程或講座，藉此找到新的畫法。

反覆

週末

用找到的新畫法試著畫畫看

畫技進步了

畫技進步不了

習得新畫法了！

成為一種課題

反覆

我還在上班的時候，主要是透過通勤時間培養鑑賞力！
但有時也因為連續加班而累得睡著……這部分就隨機應變吧！

建立思考
的習慣

第4章

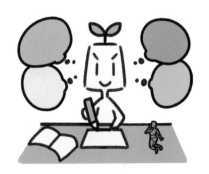

邊思考邊作畫在磨練畫技的過程中，是非常重要的。本章要帶領各位挑戰自行設計題目（＝question）後加以挑戰，如此一來，就會養成在畫畫的同時也建立思考的習慣。

我已經培養出鑑賞力也決定好畫法了，接下來就可以大畫特畫了吧！

 沒錯。這下子「畫畫前應做的事情」就已經很清楚了吧！那麼接下來就一起思考「畫畫時應做的事情」吧！

畫畫時應做的事情？那不就是畫線上色之類的嗎？

 這是指單純畫畫「這件事」吧？但是光是畫畫是無法進步的。事實上甚至有人一年畫了數千張，進步幅度卻很低。

一年畫了數千張還沒進步！？騙人的吧！？

 但是呢，也有一年只畫幾張的人，進步幅度就超高喔！

什麼！我也想要這樣。

 這兩者的差異就在是否有執行一開始所說的「畫畫時應做的事情」！

那真的很重要！那麼我該怎麼做才好呢？

 那就是「邊畫邊動腦」！

邊畫邊動腦？那我該動腦想寫什麼呢？

 所以本章就將詳細說明畫畫時應思考的事情！

畫畫時動腦的方法

前面花了兩章介紹「決定畫法的習慣」與「培養鑑賞力的習慣」，而這些都只是準備工作而已。光做準備是無法讓畫技進步的，所以本章將實際開始畫畫。

但是畫畫時腦袋空空的話是不會進步。即使畫了數百張、數千張，只要作畫過程什麼都沒想，就幾乎很難成長。**希望畫技進步的話，畫畫時動腦是很重要的。**只要畫畫時能夠仔細思考，那麼即使只畫一幅畫仍會大幅成長。

不過說要「動腦」，具體來說又該怎麼動腦呢？
事實上這裡最重要的不是「該思考些什麼」。而是反向操作，最重要的是「打造思考」！

簡單來說，「打造思考」就是「設計題目（question）」。
「1＋1等於多少？」像這樣看到題目時自然會思考解答對吧？
作畫亦同，只要先設計好題目，腦袋自然會在作畫時動起來。

「我又不是老師，怎麼懂得出題目？」或許會有人這樣想，但這其實非常簡單，請各位放心。**這裡指定的題目就是「自己想畫的事物」。**

舉例來說，不擅長人物全身畫的時候，就將「繪製全身畫」當成題目即可。

設計好題目，接下來就是要「解開題目」。**所謂的「解開題目」**，亦即指實際作畫。假設定下「繪製全身畫」的題目，那麼就開始繪製人物的全身畫吧。

這時隨便畫畫就毫無意義了。必須按照自己的步調，去思考該怎麼畫得更好，這個階段是很重要的。畫畫和學校的考試不同，只要不是傷天害理的事情，無論使用什麼手法來解答都沒關係。以「繪製全身畫」這題目來說，就可以邊看著網路「身體畫法講座」影片，邊思考該該如何使用這些繪製手法了。

解開題目後就請「對答案」吧。**繪畫時的「對答案」，就是檢視自己的作品。**

提到對答案，各位聯想到的都是看著解答邊畫「○×」的畫面吧。但是這與學校的評量本不同，沒有明確的答案。基本上必須自行思考並判斷，以剛才舉例的題目而言，就是要自行檢視是否正確畫好人物全身畫。

這裡要執行的是「用鑑賞力檢視」以及「基本檢視」。

用鑑賞力審視自己的作品時，眼光愈是精準愈能夠看出正確答案。各位都已經透過第三章學到培養鑑賞力的方法了，對吧？

因此本章要介紹即使尚未培養出鑑賞力，也能夠執行的「基本檢視」作法。這也是職業繪師會用到的方法，請各位務必學會。

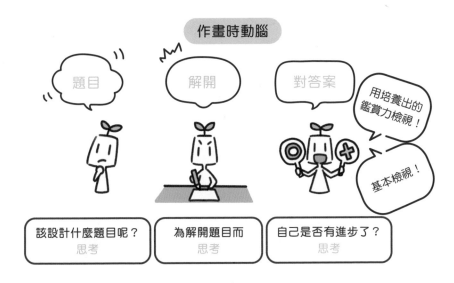

像這樣按照「①設計題目　②解開題目　③對答案」的步驟畫畫時，任誰都能夠實現「畫畫時動腦」這個習慣。

接下來就繼續說明具體的作法。

畫技進步的人	畫技沒進步的人
邊畫邊思考	腦袋空空地作畫

畫技優秀的人，會在畫畫的同時也思考繪製的細節！

這時，刻意為自己「設計必須思考的事情」就很重要！
只要按照下列3個步驟去做，就能在畫畫時思考各式各樣的事情！

①設計題目
②解開題目
③對答案

本章將清楚介紹這3個步驟的具體作法、執行訣竅與重點！

動腦的步驟① 設計題目

首先要介紹設計題目的方法。**先思考「自己想學會畫的目標物」後，就可以開始設計題目了。**這裡要推薦3種題目。

● 使用新畫法的題目

各位已經透過「決定畫法的習慣」中決定好畫法了，對吧？接著就要設計出這種可以用到「新畫法」的題目。

舉例來說，決定好肌膚塗法之後，就設計出「繪製穿泳裝的角色」等必須為肌膚塗色的題目即可。

新認識的
畫法

試著
用用看吧！

● 描繪想強化的題目

透過「培養鑑賞力的習慣」培養出鑑賞力後，自然能夠看出自己作品中欠缺魅力的部分、畫不好的部分。所以請設計出包括這個部分的題目吧。

例如很不擅長畫手的時候，就為自己設計出「正在猜拳的場景」這種包含手部的題目。

● 挑戰沒畫過的題目

透過「決定畫法的習慣」與「培養鑑賞力的習慣」接觸到許多作品後，也會從這些優秀作品中，找到沒挑戰過的題材。當這些題材被你吸引時，你會開始想畫相同作品，請將其設為題目吧。

像是「充滿躍動感的插畫」、「五彩繽紛的插畫」、「時尚的插畫」這種以整體氛圍為主的也無所謂，或是更具體一點的「奇幻世界的戰鬥場景」、「持菜刀的暗黑女孩」、「在空中展翅的天使少年」等也可以。

發現想挑戰的新題材時，就要重視這樣的心情，將其化為題目畫情畫下去。 相較於持續挑戰沒興趣的題材，這種樂在其中的情況更能夠成長。

● 設計題目＝新的挑戰

設計題目的過程有助於釐清「自己的課題」、「想做的事情」，此外堅持設計題目後再去畫，也是一種新的挑戰。

如果一直繪製相同的題材，畫技就很難進步。**希望快點進步的話，就要多方挑戰新的畫法、不擅長或是沒畫過的題材，以增加自己的技術庫存量。**

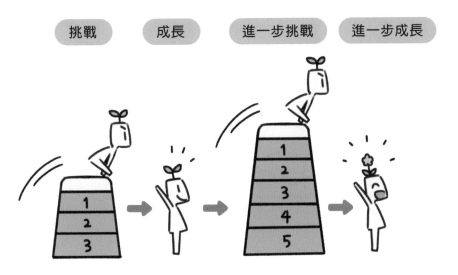

「設計題目」就等於是挑戰「自己還沒學會的事物」！

143

設計現在可解決的題目

挑戰當然很重要，但是好高騖遠可不好。**在設計題目的時候，請設定「現在可解決的題目」。**

題目數量過多或難度過高時，要解開是非常辛苦的。或許耗費大量時間後仍可解開，但是這就如同無論怎麼跑都跑不到終點的馬拉松般辛苦。

因此題目難度請控制在「只要努力就能解開」的程度即可。

舉例來說，只懂得畫「人物半身圖」的人，一下子要挑戰「人物全身圖和壯麗風景圖」實在是有勇無謀。但是如果是先畫到膝蓋一帶或是搭配星星畫面的話，就很有機會畫得好。

現在的程度

【人體】
只會畫
上半身。

【背景】
完全不會畫。

有機會解開的題目

【人體】
畫到膝蓋下方
一帶！

【背景】
試著加上
星星裝飾！

太困難的題目

【人體】
試著畫出
全身！

【背景】
試著畫出
奇幻的星
空背景！

就像這樣，**依自己的程度設計題目是很重要的。**

解開難易度適中的題目，才能夠腳踏實地往前邁進。

設計好題目後卻解不開就毫無意義，但是太
過簡單也無法成長。所以請控制在「努力就
有機會辦到」的程度！

解題前先制定策略

即使設定了符合自己程度的題目，也不可以馬上開始解題。解題前應先制定策略，做好「計畫」與「準備」。

首先是計畫。畫畫時第一步要先思考構圖對吧？**這時要確實計畫「該怎麼做才能完成這幅畫」。**

假設是前面有當作範例使用的右邊構圖，就可以用下列方式計畫「該怎麼畫出這樣的作品」。

【計畫】
・姿勢 → 準備資料後再畫。
・服飾 → 準備資料後再畫。
・星空 → 用繪圖軟體完成素材。

但是光制定計畫是不夠的，同時也必須做好準備才行。以前面這項計畫來說，就要做下列準備。

【準備】
・姿勢 → 拍攝要參考用的姿勢照片。
・服飾 → 在網路搜尋「魔女服裝」與「魔杖」圖片
　　　　 作為參考。
・星空 → 確認繪圖軟體是否有相應的「星星素材」
　　　　 後下載。

如果「**實在擬定不了計畫**」、「**無法準備**」的話，就可能會變成「解不開的題目」。這時就請重新設計題目。

　透過計畫與準備確實擬定策略後，理應就可以畫出憑原本技術畫不出來的作品。如果是原本技術就畫得出來的作品，那麼這樣做就無法成長。**只要能夠畫出比現在技能更高階的作品，那麼強迫自己的程度有多少，成長也就能有多少。**

● 繪畫製作的意外

　很多繪畫初學者都習慣在毫無準備的情況下，隨心所欲地作畫。但是這對職業繪師來說，卻是難以置信的作法。

　不準備資料就開始畫畫，就如同穿著涼鞋短褲挑戰登山一樣。 愈高的山就需要愈完整的裝備才到得了山頂，更何況毫無準備是很危險的。

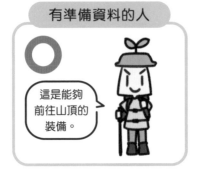

有準備資料的人

O

這是能夠
前往山頂的
裝備。

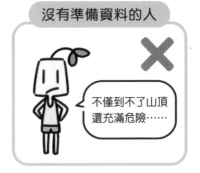

沒有準備資料的人

X

不僅到不了山頂
還充滿危險……

　繪畫不像登山那樣，會因為意外受傷或遇難，但是不做好完善準備的話，呈現出的作品也會像災難一樣，這可以說是插畫製作的意外。

　即使是在業界活躍中的繪師，在作畫時也一定會擬定計畫並準備必要資料。不這麼做的話，簡直可以說是「不知死活的偷懶行徑」。

　這對職業繪師來說都這麼困難了，還未成為職業繪師的人，當然更無法不看資料作畫。

再開始挑戰沒畫過的題材、不擅長的題材
之前，也應確實擬定策略！

資料的蒐集方法

那麼該怎麼準備資料才好呢？

這邊要介紹職業繪師們平常在用的各種資料蒐集方法。

● 網路搜尋

我最常用的方法就是網路搜尋。**網路上有數不完的龐大資料，不懂得活用就太可惜了。**

這裡可以活用的資料不只有「照片」，還包括他人的「插畫作品」、「○○的畫法」等「資訊」。

這裡應特別留意的是著作權。我們能否將不是免費的素材當成參考資料呢？

關於這一點，只要是像下列這兩種用法的話，就可以拿來參考沒問題。

・用來確認是什麼東西的「資訊」
・「技法」或「手法」

在上述的範圍內活用時，也請注意別觸法或是惹人不快。

● 活用書籍

雖然要花錢，但是也建議把書籍當作參考資料。高專業性的圖鑑、資料集與攝影集等，能夠獲得比網路資訊更精確的訊息。

此外插圖用資料集、素材集或攝影集有時也會同意「公開臨摹或照描的作品」、「當作素材運用」，所以在活用時請遵守書中規範吧。

此外插畫教學書籍也很適合當作資料使用。或許很多人認為這些書籍是拿來學習用的，但是其實在參考資料方面也能夠派上用場。我手上有好幾本教學書籍，都很常當作參考資料使用。

舉例來說，不知道怎麼畫天空時，就可以邊讀教學書籍的「天空畫法」邊畫。同時參考兼學習技術，可以說是一石二鳥。

順道一提，第三章提到「教學書籍卻可能因為錯誤的使用方式而毫無效果」，但把他們當成有價值的參考資料，就是很推薦的用法之一。

● 準備實品或照片

自己拍攝的照片或實物也可以當作參考資料使用。

需要手部資料時，可以邊看著自己的手。要繪製較困難的姿勢時，可以拍攝這個姿勢的照片當作參考資料。要繪製杯子的話，就去餐具櫃拿個杯子過來，要畫車站就去拍車站的照片，要畫泡麵的話就去便利商店買一碗。

能夠按照插畫需求挪動的實品、按照需求拍攝的照片，可以說是最接近完美的資料，所以能準備多少就準備多少。

我也為了參考而持有一些平常絕對不會穿的衣服。只要穿上這些衣服擺出相同的姿勢拍照，就連陰影與皺褶的呈現方式都能夠詳細確認。

即使描繪的是異性或是不同體型的人物，也可使用這種方法。

根據我實際聽過的案例，某位身材福態的男性繪師，為了繪製苗條的女性角色，便自拍當作參考資料。有些男性繪師在繪製女性角色時，也會在胸前塞毛巾拍照當作參考資料。我自己身為女性，在描繪男性角色的時候也很常自拍當作參考。

即使性別與體型不同，只要是狀況相近的資料，仍然可以獲得豐富的資訊。因此儘管有些牽強，仍有準備的價值。

人物以外的照片資料，則建議從平常就多方蒐集。

例如外出旅遊時大量拍攝風景照當參考、收到花束會從各角度拍攝、看到蝴蝶會悄悄拍下。這些照片就是我實際拍下的。

但是即使是親手拍下的照片，有些照片仍有各自的使用限制，所以在使用上應特別留意。

在遵守法律與使用規範的情況下，盡情活用各式各樣的資料！

動腦的步驟② 解開題目

對於題目的設計與對策擬定都很清楚後，終於要開始解開題目了。**請實際描繪自己設定的題目──想學會畫的題材吧。**

這時秉持著「要畫好」的心態是很重要的。我們必須經常提醒自己要畫出優秀的作品。

但是這個心態可不是隨便想一下就好了。因為心態有多嚴謹，效果就有多好。想要畫出優秀的作品，必須在畫畫時用上各式「方法」，並且盡量顧及各種細節。此外**光是認真思考「畫出優秀作品」要用到哪些「方法」，就足以幫助自己成長。**

接下來要說明解開題目時可以用的具體方法。

●畫畫要有參考物

　　很多插畫初學者「在畫畫時什麼也不看，全憑腦中的想像」，但是這其實是天大的錯誤。基本上畫畫一定要有參考物。

　　以繪製窗戶為例。

　　插畫初學者在繪製時什麼都不參考，結果就很容易畫出下列這種窗戶。

初學者容易畫出的窗戶

· 簡單的形狀

但是實際上的窗戶更加複雜，也包括更複雜的零件。

實際上的窗戶

· 有窗戶內框
· 有鎖
· 有窗簾
· 有窗簾軌道
· 有窗戶外框
· 窗戶會互相錯開以便打開

　　如果是有在設計或裝設窗戶的人，即使手邊沒有資料，也能夠畫出正確的窗戶。但是這樣的人只是少數吧？大部分的人根本不記得窗戶的詳細構造，如果不參考資料就畫不出細節。

　　職業繪師也是，並非因為是專業人士，就可以什麼都不參考就直接動筆。

　　人體也是相同的道理。舉起手臂時，手臂根部會如何呈現？坐著時腿部是什麼狀態？這些細節都是光憑日常生活記不起來的。

　　人類的記憶其實比自己以為的還要薄弱。**所以第一次繪製某物時，一定要準備好相應的資料，然後邊畫邊參考才行。**看著資料多番嘗試，畫技自然就會跟著成長。

　　但是有些繪師不看資料也可以流暢作畫，為什麼他們辦得到呢？

　　這是因為他們在這之前，已經參考資料畫過相同的內容，所以才能夠什麼都不看就直接畫出來。

　　這些人在練就這等功力之前，是花了許多時間和收集龐大資料所累積的實力。

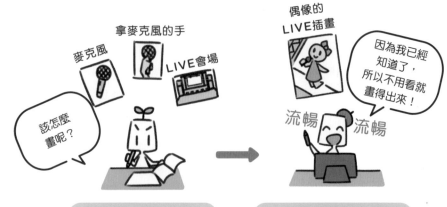

如果你第一次繪製某物卻不看資料的話，很遺憾的，你的畫技是不會進步的。**希望畫技進步的話，走在前人努力踏過的道路上，耗費同樣的工夫是不可或缺的。**

● 不知道怎麼畫時，就蒐集更多資料

資料不是一開始準備好就夠了，繪製過程中苦惱不知道怎麼下筆時，就要繼續補充資料。

舉例如下：

【補充資料的範例】
· 繪製草圖時不知道細節怎麼繪製時，就進一步準備資料。
· 上色時不知道怎麼表現出質感時，就進一步準備資料。

這裡最重要的就是能否注意到「自己現在全憑想像在作畫」。無論多麼清楚參考資料的重要性，實際繪畫時仍可能不小心就全憑想像去畫，而且都是在沒注意到的情況下繼續畫下去。

要避免不小心全憑想像去畫的話，最好的方法就是三不五時看一下資料。只要頻繁看見實品，自然會注意到自己畫錯的地方。

此外即使之前曾照著資料畫，且已經很熟悉了，再度確認資料仍然很容易有新發現。希望畫技成長的話，就不要過度自信，應持續檢視資料。

很常聽到「資料蒐集很重要」這種說法，但是對於希望畫技進步的人來說，就是「必要」而不只是「重要」！

奇幻是由現實組成的

談到參考資料時，很常有人提問：「但是像奇幻題材沒有參考資料的話該怎麼辦？」

其實只要想想**奇幻是由現實所組成的**就解決了。

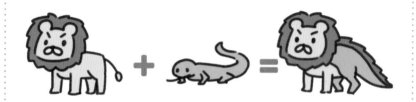

舉例來說，只要把獅子與蜥蜴像這樣組合在一起，就變成奇幻世界的怪獸了。以這個範例來說，要準備的資料就是獅子與蜥蜴相關資料。

雖然這個範例相當簡單，不過整個奇幻世界其實就像這樣，是用實際存在於現實的事物所組成的。

活用方便的素材與技法

畫畫時的方法除了看著資料畫之外，還可以運用很方便的「素材」與「技法」。想要創作優秀的作品，在畫畫時就要經常思考「要運用什麼樣的素材與技法」。

「使用這麼方便的東西，畫技就沒辦法進步了吧？」雖然很多人有如此迷思，但是這樣的想法其實出自於對「繪畫」這件事情的誤會。**這些方便工具的運用，都是不折不扣的繪畫技能之一。既然要畫，就應確實學會這類技能。**

那麼接下來要進一步探討繪畫時常用的「素材」與「技法」的活用法。

● 素材的活用

　繪製插圖時可以使用形形色色的素材，例如：圖像素材、照片素材、筆刷素材、花紋素材與3D素材等。

　只要這些素材有助於提升作品的品質，就請積極運用吧。

● 技法的活用

　這裡要介紹的便利手法就是「描圖」。描圖（Trace）就是跟著某物描線的繪畫技法。

　我在描繪物品或背景時，經常配上自己拍攝的照片、允許藉由描圖用在自己作品上的資料，然後用描圖的方式完成。

　此外描繪人物的時候，描圖的對象也包括自拍照、允許藉由描圖用在自己作品上的素描人偶、3D模特兒、姿勢集或攝影集。

如果描圖能讓作品更加完美，就請善加運用這項技法。

　　雖然很多人認為描圖是偷吃步，但是這其實是種迷思。我以外的職業繪師當中，也有許多人都懂得善用描圖。善用描圖這個技法不僅不是偷吃步，還可以稱得上是聰明。

　　此外也還有人認為這麼做是犯罪，但是描圖只是一種技法，並不是什麼壞事。誤以為描圖很惡質的人，通常是把「描圖」與「藉描圖抄襲」搞混了。只要描圖的對象是經許可的資料、自己拍攝的照片，就一點問題也沒有。

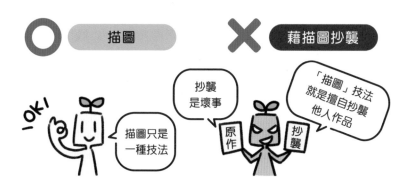

● 描圖有助於畫技進步

　　描圖不只是方便，也有助於提升畫技。這是因為描圖就等於是在繪製「正確版本」。

　　繪製「正確版本」時，這種「正確版本」畫法自然會輸入體內，結果不知不覺間就學會繪製了。

這種情況並不侷限於描圖，誤以為畫畫時「什麼都不可以運用」的話，進步速度就會慢得很明顯。因為全憑想像去畫時，很容易畫出「錯誤版本」。**長期持續繪製「錯誤版本」的話，一輩子都畫不出「正確版本」。**

描圖就像在練字。各位小學的時候，都曾經照著練習本上的線條練習寫字對吧？描圖亦同，**持續用描圖繪製正確版本，自然就能夠畫出正確的圖。**

啊啊啊

就像國語的生字簿呢！

我雖然不太懂人體構造，但是照著「素描人偶」與「自拍照片」描圖並持之以恆，讓我在不知不覺間學會了繪製人物的全身畫。而且不只是學會畫而已，還透過素描人偶知道困難角度的畫法，並經由照片得知肌肉運動狀況與身體的伸展狀況等。

描圖就像這樣能夠習得各式各樣的「正確版本」。

● 繪畫不論過程

有些人會對使用方便素材或技法感到倒胃口，或者是覺得麻煩，結果就決定在毫無準備的情況下畫畫。

但是我希望這些人可以明白，繪畫是不論過程的。

要靠畫畫賺錢的話，無論使用了什麼手法都毫無意義。最重要的就是交出優良的成品。

尤其是上傳到網路的畫作，對於看的人來說，更是毫不在意這幅畫是怎麼創作出來的。最重要的就是這幅畫漂不漂亮對吧？

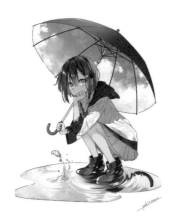

看的人不在意作畫過程的範例

這張插圖是自拍「拿傘蹲下的姿勢」後描圖畫出來的，我上傳到Twitter之後獲得了兩萬個讚。

看畫的人毫不在乎作畫的過程。缺乏技術的人在未運用任何資源的情況下，上傳的「形狀奇怪的傘」或「奇怪的人體」，與使用各種方法打造出的優秀作品相較之下，哪一幅比較討人歡心，想必各位都心知肚明吧？

「畫畫就是要從白紙開始，什麼也不看、什麼也不用地從零開始創作。」請捨棄這種錯誤的迷思吧，世界上沒有這種規則。**只要活用之後能夠成為優秀的作品，就應盡情活用。反而不用才是一種怠惰。為了能夠畫出自己想畫的作品，請懂得善用各式各樣的方法。**

活用這些方便的方法得以解開題目時，作品自然會變得更優秀。此外學會善用這些技術之後，畫作品質也會進一步提升。

活用方便的方法並非「偷懶」，這都是「繪畫技術之一」！

動腦的步驟③ 對答案

知道怎麼解題之後，接下來就學習怎麼對答案吧。

光是畫出來就心滿意足的人很多，還會繼續確實對答案的人相當罕見。但是唯有懂得對答案，才是與其他人拉開差異的重要關鍵，所以請別嫌麻煩，努力一下吧！

對答案就是要「檢查」，**但是檢查時要注意，為了能夠確實察覺自己應改善的地方，請盡量「客觀」檢視而非「主觀」判斷。**
接下來要介紹能夠客觀檢視的「基本檢查」作法。

● 繪畫過程中就要頻繁檢查

聽到對答案的時候，很容易誤以為是要完工後再進行對吧？但是**繪畫時的對答案，其實是在作畫過程中頻繁進行，每次檢查出有問題的地方就要馬上修正。**

為什麼要在繪畫過程中頻繁檢查呢？這是因為「畫」與「看」是完全不同的兩碼子事。

　　畫畫時常發生過程中明明覺得自己畫得很好，完工後卻感到有些不對勁。

　　為什麼會發生這種事情呢？**這是因為繪畫過程都專注於「畫」，而不太認真去「看」所造成的。**在畫畫的過程中鮮少去「看」的話，很容易在完工後覺得看起來怪怪的。

　　為了避免這種事態發生，必須在作畫過程中頻繁去「看」正在畫的作品。

　　這邊就有推薦的檢查方法，很適合邊畫邊頻繁去「看」。那就是「自我批改」、「整體檢視」、「左右顛倒檢視」、「與資料比對」。現在就來一一介紹吧。

● 自我批改

　　第一種檢查方法就是「自我批改」。學生時期，老師會使用紅筆批改學生的作品，但在這裡是自己對自己執行的，所以我稱為「自我批改」。

　　各位或許認為自行用紅筆圈出問題點或加以註解毫無意義，但是實際去做卻能夠獲得意外的效果。

　　如前所述，繪畫時會專注於「畫」。**但是採用「自我批改」，切換成老師這個角色的時候，自然就會專注於「看」，並且注意到各式各樣的問題點。**所以建議各位積極運用。

　　這裡就以人物插圖為例，介紹用「自我批改」檢查作品時的三大關鍵。

關鍵 1 人體

請透過自我批改這個方式，檢查「人體」是否畫歪了。

即使缺乏人體知識也無妨，只要專注於「看」並且冷靜判斷，就能夠確認基本部位。

這裡主要確認的是「尺寸」、「長度」、「位置」。手是否太小了？腿是否太長了？頸部的位置是否很奇怪？請客觀檢視這些部位吧。

這時不要只看單一部位，左右互相比較是很重要的。例如：左右手臂長度是否不同？左右手大小是否有落差？請像這樣一一確認清楚。

此外搭配輔助線也更容易確認，像是筆直的部位就畫上直線、畫上身體中心線等。

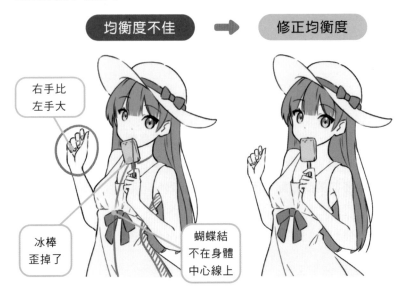

均衡度不佳 ➡ 修正均衡度

右手比左手大

冰棒歪掉了

蝴蝶結不在身體中心線上

「臉部均衡度」的確認同樣很重要，臉部是最容易吸引目光的部位，所以必須更謹慎檢查。

請檢查臉部各部位的大小、長度、位置是否奇怪，這裡同樣也建議畫上輔助線幫助確認。

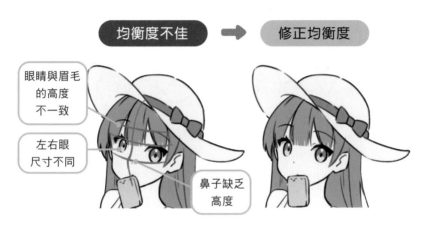

均衡度不佳 ➡ **修正均衡度**

眼睛與眉毛
的高度
不一致

左右眼
尺寸不同

鼻子缺乏
高度

關鍵 2 **姿勢**

接下來要介紹的關鍵是「姿勢」。

請親自擺出與人物同樣的姿勢照鏡子或拍照。如果畫畫前就有準備這類照片當參考資料時，就直接使用該資料吧。

如此一來，就可以確認是否讓人物擺出人類「擺不出來的姿勢」或「不自然的姿勢」。

以「比YA的人物畫」為例，請親自測試手部是否能夠擺在相同的位置。

這時要確認的不只是YA的位置與形狀，還要確認手指的角度與形狀、比YA時產生的手肘、肩膀、胸口與頭部變化等整個身體的狀況。

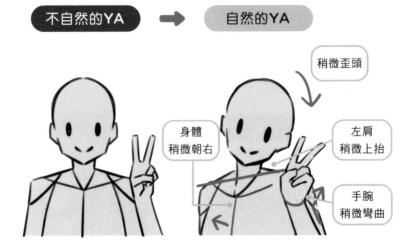

不自然的YA ➡ 自然的YA

稍微歪頭

身體
稍微朝右

左肩
稍微上抬

手腕
稍微彎曲

　　無法擺出與角色相同的姿勢，或是擺起來很不自然的話就必須修正。

　　其他還有許多實際擺姿勢才會注意到的地方，加以修正這些部分的話，就能夠畫出更自然的姿勢。

關鍵3 連接處

第三個關鍵就是沒有實際畫出來的「連接處」。

　　所謂的「連接處」，是指裙子內部的腿和這類部位。

　　以下一張插圖為例，試著用紅筆畫出身體線條，就可以看出腿部與腰部的連接狀態很不自然。

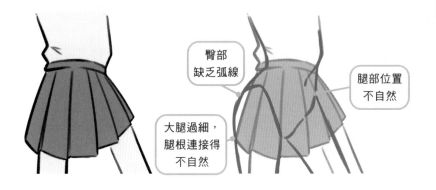

腿部與身體連接處不自然 ➡ 畫出看不到的部位確認

臀部
缺乏弧線

腿部位置
不自然

大腿過細，
腿根連接得
不自然

即使是從人體線條或線稿開始畫，有時也會在不知不覺間歪
掉。所以仍要仔細確認看不見的連接處，是否有奇怪的地方。

自我批改的重要性

這邊介紹了三大關鍵，這部分的檢查都不需要專業知識。**只要
專注於「看」，就能夠注意到作畫時沒留意到的地方。**

這裡介紹的自我批改，是職業繪師也會執行的內容。

試著檢查看看自己的作品，或許會發現意外的失誤。請不要過
度自信，謹慎自我批改吧。

● 整體檢視

第二個要介紹的檢查方法，就是「整體檢視」。

在看待畫作時，基本上看的是整體。即使各部位都畫得不錯，結果整體配置起來產生糟糕的氛圍或是失衡的話，就稱不上是優秀作品。因此**必須邊畫邊確認「整體畫面的感覺」才行**。

但是我們很容易專注於正在畫的部位對吧？尤其是創作數位作品時，往往因為放大了正在畫的部位，從物理上來說也看不到整個畫面。

這時最簡單的改善方法，**就是在從事數位作品創作時，不要把畫面放得太大。如果是在紙張上作畫，那麼就要避免臉靠得太近**。剛開始或許很困難，但是習慣之後就能夠邊檢視整體畫面邊作畫了。

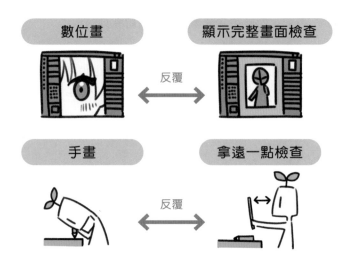

但是放大的程度不夠，或是臉部貼近的話會很難畫。我雖然也會注意不要放得太大，卻也不至於完全不放大。

正因如此，**平常就要養成檢視整體畫面的習慣。**在畫畫過程中找到適當時機，就將數位作品縮小至可以看見整體畫面的狀態，紙本作品則拿遠一點確認吧。畫畫的同時，勤加確認整個畫面的均衡度與形象，是畫技進步的一大關鍵。

● 左右顛倒檢視

第三點是「左右顛倒檢視」。檢查方法簡單，卻很有效果。

將畫作左右顛倒，就能夠看出歪掉的部分。
歪掉的部分通常是失衡造成的。只要修正這些歪掉的部分，就能夠避免線條失衡的問題。
所以請善用這個作法，確認自己是否有拿捏好均衡度。

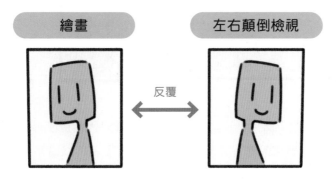

繪畫　　　反覆　　　左右顛倒檢視

數位繪圖可以善用繪圖軟體的左右翻轉功能，將左右翻轉設定為快速鍵，只要按一下鍵盤就能夠確認，所以非常推薦。

　　紙本作畫時則建議把紙翻過來，利用透光的方式檢查，如果有透光描圖板的話就更方便了。

● 與資料比對

　　第四個檢查方法則是「與資料比對」。有準備參考資料的話，請別忘了比對一下參考資料。

　　比對參考資料與自己的作品，確認有沒有漏畫或畫錯的地方。

　　如果各位從事的是愛好者藝術創作，那麼就按照準備的資料，檢查服裝或外表是否有畫錯的地方吧。

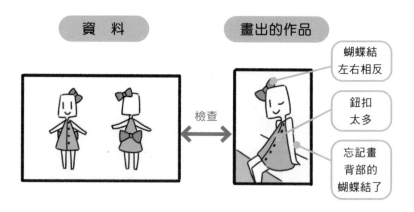

　　雖然這個步驟只是預防萬一而已，但要是因為少了這一步，讓精心繪製出來的作品出現瑕疵就太可惜了。所以請不要過度自信，謹慎地檢查每一個細節吧。

● 藉由對答案成長吧

前面介紹了四種檢查方法，而這些方法可以說是繪畫基本中的基本。

就連學校也會叮嚀我們考試要檢查第二遍，才能夠預防粗心錯誤。有時以為「沒問題」，結果檢查填寫的答案後就發現了意外的失誤。

畫畫也相同，**即使認為沒問題，也很常在冷靜確認時發現失誤。所以請務必仔細檢查。**當然，發現失誤後也應立即修正。

每次發現失誤就加以修正的話，不僅眼前這幅畫會愈來愈好，自己的畫技也會隨之提升。

透過對答案大量思考「哪裡有問題」，**能夠幫助自己察覺更多細節。接著思考**「該怎麼修正」，**就足以成為自己的技術。這些都是成長所必須的養分。**

畫技高超的人都對反覆的檢查與修正習以為常。我在繪畫的過程中也都會數次檢查，發現失誤後就當場修正。

只要將這一連串的動作化為習慣，畫技自然就很容易提升。或許在熟練之前會花比較多的時間，但是只要持續進行，就會慢慢習慣的。

> 邊作畫邊頻繁檢查，不僅能夠讓作品更優質，畫技也會不斷提升喔！

作品完成後應做的事情

設計題目後在邊對答案的情況下解開題目，作品也宣告完成。只要有落實前面提到的事項，光是完成這幅作品，理應就獲得了大幅度成長。

但是**作品完成之後還得再做「某件事情」，才能夠進一步成長。**因此這裡要介紹「作品完成後應做的事情」。

● 稍微沉澱後再重新檢視

作品完成後馬上公開的話，很容易因為事後才注意到的小問題而後悔不已，而元凶就是人腦。

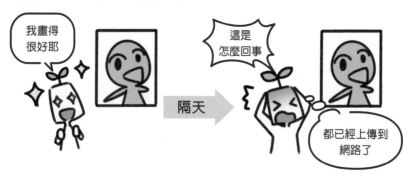

作品剛完成時，成就感會讓我們認為「完成優秀作品」了。**當我們處於「完成優秀作品腦」的情況，無論重新檢視幾次，都會覺得自己畫得很好，根本看不到不夠好的地方。**

通常「完成優秀作品心情腦」會在一天後恢復，這時就能夠冷靜檢視沒有畫好的地方。

雖然剛完成後會開心得想要馬上公開，但是還是必須忍耐。隔天再仔細檢視一次，發現失誤或奇怪的地方就修正後再上傳。

沉澱一個晚上不僅能夠減少後悔，有時還會因為注意到新的問題並修正，使畫技獲得進一步成長。

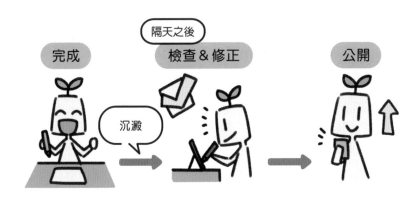

● 妥協也很重要

假設沉澱過後注意到沒畫好的地方，如果能夠輕易修正當然沒問題。但是難免會遇到無論怎麼修都修不好的情況，這時懂得妥協也是很重要的。

如果有大量必須重新來過的修正，會使修正變得非常辛苦，所以很容易影響到心情。與其花很多時間在耗工的修正上，不如把這些時間拿來繪製下一幅作品，更能充實自己的作品。

雖然檢查＆修正很重要，但是有時愈執著就愈深陷泥淖，所以也要注意別太過火了。

尤其是憑自己當前技術無法解決的問題，就很容易深陷其中不可自拔。即使卯起來嘗試想修正失誤，但是辦不到的事情就是辦不到，最終也只是浪費時間而已。所以當場放棄，將這幅作品視為完成的態度也很重要。

適度的放棄也是一種課題，只要能夠將這次的心得運用在下次繪畫就沒問題了。 既然將這次的失誤視為課題之一，那麼在執行「決定畫法的習慣」與「培養鑑賞力的習慣」時，可以檢視與思考的重點就會增加，相信遲早會找到解決方案的。

就像這樣搭配其他習慣一起反覆執行，有時就有助於解決問題。所以真的不知道該怎麼辦的時候，也可以選擇妥協並將其視為課題。等到透過其他習慣習得解決問題的技能，獲得解開這道題目的實力後，就再度挑戰看看吧。

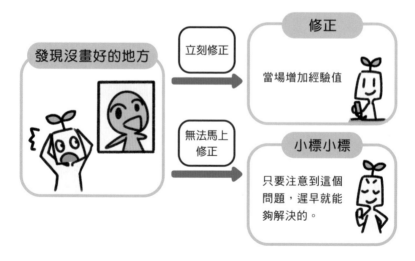

● 回顧這幅畫的「優點」

　一般在對答案的時候都會專注於缺點，但是完工後也應該回顧一下「優點」。

　優點，就是有確實執行「建立思考的習慣」所畫出的地方。**這時請著重在「原本不會畫的地方」、「畫得比以前好的地方」這兩個部分。只要能夠找到這些優點，這次的「畫畫時要動腦」就算是很成功了。**

　想要加快成長速度的話，在畫畫時就要想辦法讓自己事後能夠找到更多優點。

　成長的幅度取決於每完成一幅畫時，找到的「優點」數量與成功畫出的作品數量。

　畫出一幅能夠找到一處優點的作品，這次的成長幅度就只有一。但是畫出十張能夠找到十處優點的作品，成長的幅度就是一百。想辦法增加這兩個數字，正是加快成長速度的訣竅。

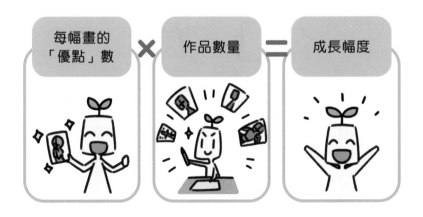

每幅畫的「優點」數 × 作品數量 ＝ 成長幅度

只要熟悉「建立思考的習慣」，完成時理應能夠找到許多「優點」。因此只要大量實踐本章的內容，成長的幅度當然也會隨之增加。

● 善用批改服務

既然都畫完一張圖了，就請善用插畫批改服務，或是請願意協助批改的人幫忙吧。不要自己埋頭苦幹，請他人協助檢查也是一條路。

所謂的插畫批改，主要是請第三者確認畫作，並提出修正的方案。**請第三者協助確認有時能夠找到自己沒能發現的問題點與改善點。**

我推薦批改服務的原因，在於這有助於提升成長效率。

我很常接到插畫方面的諮詢，有時候提問者認為最重要的問題點，和我認為的最重要問題點不一樣。例如：對方表示「我不懂頭髮的上色法，所以都畫得很奇怪」，但是我實際檢視後卻認為：「問題不在頭髮，只要修正整張臉的比例，就會變得很漂亮了。」很多人就像這樣，沒辦法清楚分辨自己的問題點。

專注於不重要的地方，會拖累成長的速度。為了預防這種事態發生，建議請畫技優秀的人協助檢視並提供建議。

在運用這種服務的時候，不要想著是改善交出的這幅畫，應將對方的建議視為「指針」，幫助自己得知現在最應改善的地方，才能夠將這種服務的效益提升到最大值。

基本上這些批改服務都必須花錢，但是有指針的話就可以提升成長效率，所以請在能力許可的範圍內盡量活用。

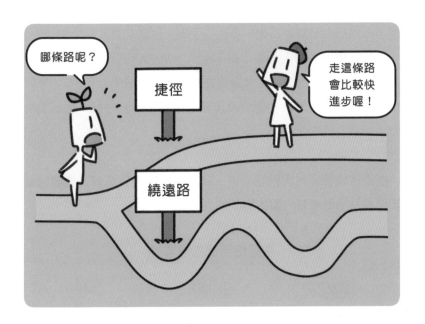

完成後從各方面重新檢視，能夠幫助自己進一步成長！

將「建立思考的習慣」視為理所當然

「建立思考的習慣」所介紹的內容，對於畫技優秀的人來說，都是理所當然的基本功。

對於畫技已經變好的人來說，能夠進一步提升畫技是再好不過了。所以不會恐懼新事物，勇於「挑戰」是家常便飯。

畫技已經變好的人，會不辭「辛勞」加強自己的實力。因此願意使用各式各樣的方法，在檢查方面也絕不怠惰。

畫技已經變好的人，遇到沒畫好的地方會感到悔恨，更加會努力「探索」改善方法。

畫技已經變好的人就像這樣，**為了讓畫技變得更好，畫畫時會理所當然地思考各方面的細節。**

優秀繪師們的基本功

挑戰　　辛勞　　探索

　　這些「基本功」是否做得紮實，造就了有些人畫技得以成長，有些人卻停滯不前。

　　各位也務必將「建立思考的習慣」視為基本功，千萬不要嫌麻煩。如此一來，肯定能夠感受到驚人的成長幅度。

　　此外前面已經提過很多次了，**要透過「建立思考的習慣」提升畫技，大前提是其他習慣也必須落實。**

　　但是並不是要求各位毫無章法地執行本書介紹過的所有習慣，下一章就將介紹透過「輸入與輸出要平衡的習慣」增加進步效率的方法。

　　下一章將是最後一個習慣，請各位好好跟上喔！

「建立思考的習慣」，對於畫技高超的繪師們來說都是基本功！希望畫技進步的話，作畫時可得全方位思考才行！

YAKIMAYURU作畫時要思考的習慣

這邊就介紹我繪製賀年圖的步驟吧！

設計問題

想畫出五彩繽紛、讓人眼花撩亂的作品。

想要手繪和服的花紋。

↓

題目 畫一幅五彩繽紛到令人眼花撩亂的賀年圖吧！

準備

檢視各式各樣的賀年相關資料後，決定好要畫的內容。

· 就像從羽子板跳出一樣的女孩。
· 用必備的紅色圓形打造平面的和風背景。

蒐集羽子板與羽毛的資料。
從兩個觀點蒐集和服資料。

· 觀點1：花紋、服飾、配色方面的靈感。
· 觀點2：襷掛的綁法。

\靈感/ \資料/

解開題目
對答案

在反覆檢查與修正的同時繼續繪製。

\修正/

臉好奇怪！

完成後

沉澱一晚後修正。
回顧優點並思考之後的題目設計。

182

輸入與輸出
要平衡
的習慣

第 5 章

前面已經說明了四個習慣,接下來要介紹輸入與輸出的平衡,同樣相當重要。想辦法維持 1:1 的平衡度,就能夠將畫技進步效率提升至最大值。接著請善加調配這五個習慣,並建立成自己的例行公事。

目前為止介紹的習慣我都已經很清楚了，這樣我的畫技應該會不斷進步吧！

 ……很遺憾的，這還很難說。

咦!?還不夠嗎！?

 事實上如果不「平衡」運用至今學會的習慣，畫技的進步幅度還是有限。

妳說什麼！? 但是我不曉得該怎麼平衡運用啊……

 這裡最重要的就是意識到輸入與輸出，能否確實保有兩者平衡是一大關鍵！

這樣啊。雖然我還搞不太清楚，但是接下來應該會告訴我「維持輸入與輸出平衡的方法」，對吧？

 你很懂嘛！接下來這是最後的習慣了，請仔細學起來吧！

單純執行這些習慣，
畫技的進步相當有限

至今介紹了「持之以恆的習慣」、「決定畫法的習慣」、「培養鑑賞力的習慣」、「建立思考的習慣」這四個習慣。

前面已經強調過很多次，**這些習慣必須相輔相成才能發揮最佳效果，讓畫技真正提升。**

持續藉由「培養鑑賞力的習慣」培養出精準的眼光後，「決定畫法的習慣」中能夠決定出來的畫法就會增加。這兩個習慣有助於為「建立思考的習慣」增加可顧慮到的項目。而邊思考邊作畫的經驗，同樣有助於提升其他習慣的效果。

此外執行「持之以恆的習慣」，長期維持前述循環的話，畫技就會變好。

但是即使確實執行至此介紹的習慣，要是比例太過失衡，畫技的進步就會相當有限。畫技難以進步的原因，不只有「未執行這些有助於增加畫技的習慣」，還包括「儘管已經養成習慣，但是比例相差懸殊」的情況。

習慣失衡的狀態

建立思考的習慣

決定畫法的習慣

培養鑑賞力的習慣

持之以恆的習慣

這時最重要的就是第五個習慣——輸入與輸出要平衡的習慣。

首先要將前面介紹的習慣分成「輸入」與「輸出」，並且維持良好的執行比例，可以說是五大習慣的領袖。

希望畫技進步的話，就必須好好培養這個具領袖地位的習慣。

輸入與輸出要平衡的習慣

各位！

嗶嗶

請排好隊！

本章將詳細說明何謂輸入與輸出，以及將兩者維持在什麼樣的比例，才能夠確實提升畫技。

畫技進步的人

輸入與輸出均衡度良好

畫技無法進步的人

輸入與輸出失衡了

希望畫技進步就要明白前面介紹的習慣分屬輸入與輸出，在執行時也維持良好的平衡才行。

這章節會先介紹「何謂輸入與輸出」、「輸入與輸出的重要性」，接著也會探討「輸入與輸出要維持在什麼樣的比例比較好」！

何謂輸入與輸出

追求畫技進步所必備的輸入與輸出，其實非常單純。**輸入就是「吸收繪畫知識」，輸出就是「實際作畫」。**

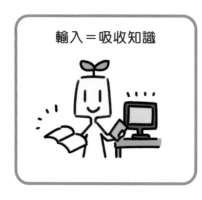

輸入＝吸收知識

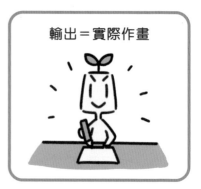

輸出＝實際作畫

輸入與輸出基本上就是前面介紹的「決定畫法的習慣」、「培養鑑賞力的習慣」、「建立思考的習慣」這三個。

這三個習慣必須接觸大量作品、獲取資訊、決定畫法，在介紹時也談到許多作畫的方法。**吸收「知識」並且「作畫」，正是所謂的輸入與輸出。**

「持之以恆的習慣」與本章「輸入與輸出要平衡的習慣」，雖然不屬於輸入與輸出的一部分，卻另有重要的功能。

本書的書名《日本繪師最高學習法：別再盲練！5個習慣，突破停滯期》，就將這五大習慣視為一體。

具備輸入與輸出功能的三個習慣，必須按照「輸入與輸出要平衡的習慣」，以良好的比例執行，並且藉由「持之以恆的習慣」長時間維持。

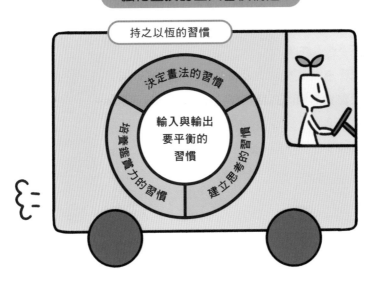

強化畫技的五大習慣構造

持之以恆的習慣

決定畫法的習慣

輸入與輸出要平衡的習慣

培養鑑賞力的習慣

建立思考的習慣

只要理解這個構造並實踐各個習慣，畫技自然就會變強。而這就是「強化畫技的五大習慣」所具備的構造。

本書是「強化畫技的五大習慣」，這五個習慣都很重要喔！

分配不均就無法進步

　　希望畫技進步時，輸入與輸出的平衡是很重要的。分配不均就**只會輸入不好與輸出也不好。接下來將稍微探討這部分的問題。**

　　我至今遇過許多無論多麼努力都無法成長的插畫初學者。
　　花錢學畫、閱讀大量教學書籍、實際畫了許多作品，儘管比別人還要努力，卻因為輸入與輸出分配不均，導致就算很努力也很難帶來成果。

　　為什麼輸入與輸出分配不均就無法成長呢？接下來將分別說明原因。

● 大頭輸入家

世界上有些人就算讀了插畫教學書、參加網路的繪畫課程講座，擁有豐富的繪畫知識但卻還是畫不好。我稱這類人為「大頭輸入家」。

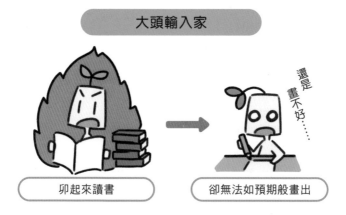

大頭輸入家

卯起來讀書 ➡ 卻無法如預期般畫出

還是畫不好……

大頭輸入家其實有著很大的誤會，那就是**誤以為「只要擁有繪畫知識，畫技就會變好」**。

但是在繪畫的領域當中，知識並非萬能。尤其是他人指導才會的知識，往往局限於能用圖片或話語說明的部分。然而要能夠畫出漂亮的作品，需要許多無法言傳的知識。

這邊介紹個簡單的範例。

查詢臉部的繪製法時，就會出現許多畫法對吧，其中也包括下列這種。

臉部畫法講座範例

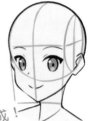

完成！

①畫出圓形。
②沿著圓形繪製十字線條。
　橫線是眉毛的位置，接著筆直往下拉出直線。
　以直線朝著中心前進般，繪製四角形的臉部線條。
　朝著直線繪製下顎的線條，以表現出整張臉的輪廓。
③稍微切割出頭部側面，接著繪製十字線。
　縱線中心即為耳朵的位置。
④沿著輪廓線條描繪臉部後，即完成。

看完這篇說明，想必各位也明白臉該怎麼畫了。

但是實際上照著畫，卻往往很難畫出相同的樣子。

照著講座繪製，卻畫不好的範例

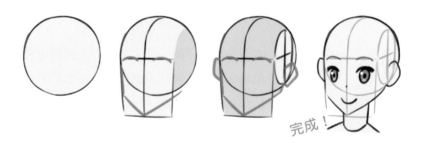

完成！

為什麼按照說明去畫，卻沒辦法畫得一樣好呢？原因有二。

第一個原因：繪畫只要出現幾公釐的差異，在效果上就會出現極大變化。

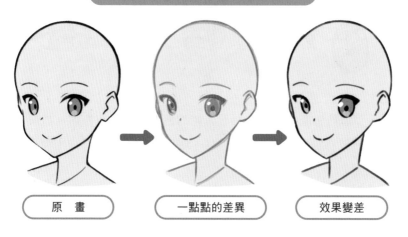

一點點差異就品質變差的範例

原　畫　　　　　一點點的差異　　　　　效果變差

透過上方的範例可以看出，並不是畫得不好，只是有幾公釐的誤差，看起來就不太一樣。**像這種細部調整能力，不實際作畫就無法習得。**

第二個原因：在於人體非常複雜。

請各位實際嘗試看看，睜大眼睛的畫眉毛會往上抬，對吧？張大嘴巴的話下顎就會往下，咧嘴笑時眼睛的臥蠶也會稍微往上。

除了這些會動的部位之外，人體的凹凸分布也很複雜。以臉部來說，就有臉頰隆起、下顎曲線、眼睛深邃度、眉骨突出與鼻子高低等。

剛才提到的「臉部畫法」就完全沒有提到這些部位該怎麼畫，所以很難畫得像範本那麼好看。

請各位務必理解，**這種「○○的畫法」並不是指只要照做就能夠畫得一樣好**，只是提供「建議的作畫順序」而已。

既然如此，只要增加知識不足的部分，畫技就會變強了吧？肯定也有人會這麼想，但是光是增加知識並且改善不足的地方，畫出來的成品仍然稱不上好看。因為「知識只是知識」，沒有什麼其他的功能。

如果善加運用知識的話，就能夠帶來莫大的幫助。**實際作畫並且反覆體驗成功與失敗，才能夠靈活運用輸入進來的知識。**

● 大畫特畫卻無法成長的輸出家

這裡的情況與前面相反，有些人畫出了堆積如山的作品，卻完全沒有成長。我稱這些人為「大畫特畫卻無法成長的輸出家」。

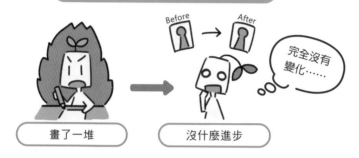

這些大畫特畫卻無法成長的輸出家，其實是有著天大的誤會。那就是**誤以為「必須從零開始才算作畫」**。

在「大頭輸入家」的部分有提到，輸出才能幫助我們將知識靈活運用在實務上。但是在毫無知識輸入的情況下，卯起來磨練靈活運用知識的方法時，也會因為缺乏知識而無法獲得成效。

這裡同樣舉個簡單的例子。

假設有個人畫的手臂很不自然，而這個人在毫無輸入的情況下持續作畫會如何呢？

或許線條會變漂亮，但是卻仍無法畫出自然的手臂。

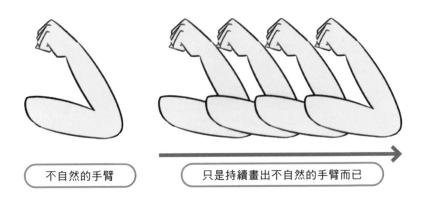

這個人所需要的不是繪畫上的輸出而是輸入。必須增加手肘骨骼形狀、肌肉凹凸與曲線等知識，才能夠畫出自然的手臂。

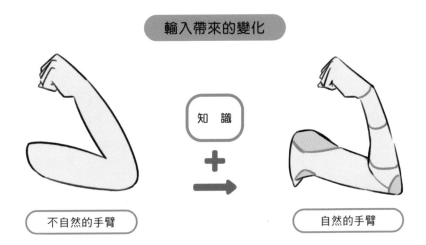

如前面各章提到的，**繪畫時必須結合各種知識與技術，絕對不是什麼從零開始構築的。**

在輸出之前先輸入知識，是期望畫技進步時所不可或缺的。

● 輸入與輸出的功能

前面介紹的範例都比較極端，不過輸入與輸出像這樣比例失衡的話，無論多麼努力都很難進步。

輸入擁有「增加知識的功能」，輸出則有「學會運用知識的功能」。請先確實理解這兩種功能吧。

輸入	輸出
增加知識的功能	學會運用知識的功能

必須確實理解輸入與輸出各自的功能，才可以成長！

輸入與輸出的平衡

前面有提到輸入與輸出失衡的話，畫技就很難成長。那麼以什麼樣的比例去執行，畫技比較容易進步呢？

那就是「1：1」。以「輸入多少就輸出多少」這麼單純的比例去運作是最理想的。

輸入到腦中的知識會儲存起來，在知識儲存量過多之前輸出成實質技能，畫技自然就會進步。

這裡準備了淺顯易懂的比喻法，請各位想像一下果汁工廠。

透過輸入不斷增加的知識，就好像果汁工廠採購的水果；榨成果汁變成飲品就等同於輸出。

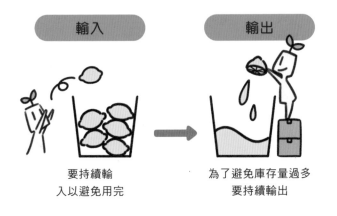

要持續輸　　　　　　　　　　為了避免庫存量過多
入以避免用完　　　　　　　　　要持續輸出

採購的水果用完的話，就必須去進貨而非繼續生產，否則就會沒有原料可以製造商品。相反的，採購的水果滿坑滿谷就要先暫停採購，先專注於製造商品，否則倉庫會爆滿。

畫畫也是同樣的道理，知識不足的時候就要輸入，吸收大量知識後就得輸出。

請各位將這瓶果汁想成是「增強畫技的魔法果汁」。

果汁產量愈多，**畫技就愈強**。只要**輸入與輸出的次數增加，就能夠生產出許多增強畫技的果汁。**

所以這邊要介紹以良好效率增加輸入與輸出次數的方法。

越喝越強大的魔法果汁。

● 將輸入融入日常生活

希望增加輸入次數的話，請將其化為「生活中的一部分」而非必須「刻意學習的」。

很多職業繪師都聲稱自己「從未學過畫」，而我也是其中一人。但這也不代表我們從未看過「線稿畫法」、「上色法」等講座。在強化畫技的五大習慣中，就包括去看自己有興趣的講座。

儘管如此，還有那麼多繪師表示自己「從未學過畫」，是因為這對那個人來說並不算學習。

相信很多成年人都會看新聞吧？但是應該沒人認為這是在學習，只是因為對政治、經濟、演藝圈、體育等領域有興趣或是好奇才會去看。畫畫也是一樣，很多知識都是因為有興趣或好奇才吸收的，並不是刻意去學習。

我認為想要輸入更多的知識，不要把輸入當成刻意學習才是最好的。

透過新技術與知識增強畫技，進而畫出自己理想中的作品。這是非常快樂的事情對吧？只要是帶來樂趣的事情，人們就會願意一直做下去。

我幾十年的人生裡，總是經常思考著繪畫，但是從未覺得辛苦過。因為這對我來說不是學習，所以即使我成為繪師之後仍持之以恆。

各位現在如果覺得閱讀本書是學習的話，就請放下這樣的想法，改用享受興趣的心態去面對。

已經認為單純是為了娛樂而閱讀本書的人，或是平常能夠愉快看待講座的人，想必畫技也會不斷精進的！

● 刻意輸出

雖然輸入應該要化為「生活中的一部分」，但是**輸出卻必須「刻意」去執行。**

透過輸入得知新的畫法後，就應儘快找時間實踐。

如前所述，輸入的知識必須經歷過輸出，才能夠真正成為自己的技術。反過來說，都不輸出的話，輸入的知識無論過了多久，都不會化為技術。

所以注意到什麼新事物時，請刻意運用這項知識作畫吧。

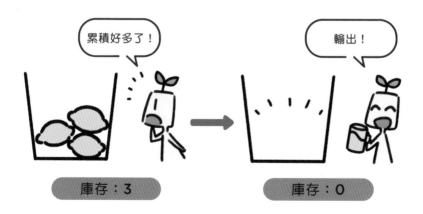

● 淺白的知識與深奧的知識

透過反覆的輸入與輸出，能夠讓自己獲得愈來愈深的知識。

如同「大頭輸入家」案例所介紹的「臉部畫法」，即使看了說明之後覺得自己知道怎麼畫了，實際動手後卻發現不如預期。不如該說，實際動手後才發現不如預期的情況壓倒性的多。

像這樣透過實際輸出，確認自己「無法靈活運用輸出的知識」，是追求畫技進步時必經的過程。

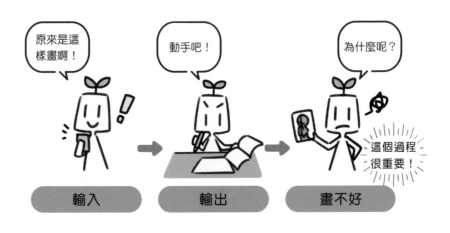

舉例來說，知道「照著手部照片描圖作畫」這個方法後，很容易認為這個方法任誰都可以畫得漂亮，對吧？

但是實際描圖之後才發現，不知為何呈現出來的手卻一點魅力也沒有。

對著照片描圖所畫出的手

兩者都同樣使用了描圖,到底差別是出現在哪裡呢?

畫不好的範例

畫很好的範例

　這兩幅畫都是對著照片描圖所畫出來的,但是右邊明顯比較有魅力。到底為什麼會有如此差異呢?

　這是因為畫得好的這邊,使用了下列知識。

描圖以外運用到的知識

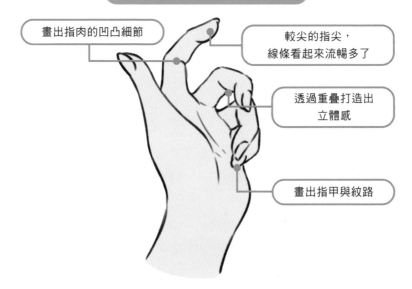

畫出指肉的凹凸細節

較尖的指尖,
線條看起來流暢多了

透過重疊打造出
立體感

畫出指甲與紋路

相較於「對著照片描圖所畫出的手」這個「淺白的知識」，後續的細節需要「深奧的知識」。此外還有更深奧的知識。

不斷加深知識的深度，畫畫也會愈來愈迷人。

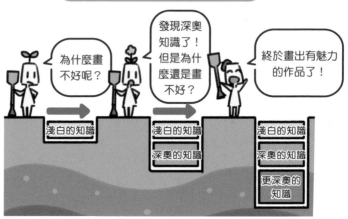

輸出時畫不好的時候可能會質疑：「為什麼畫不好呢？」這個質疑將會啟發整個「強化畫技的五大習慣」，帶領我們踏向更深奧的知識。

● 建議從輸出開始

儘管前面強調「輸入後要輸出很重要」，但是有些情況下，不輸入而是先輸出反而成長效率較高。這種情況就是**展開帶來莫大變化的挑戰時。**

舉例來說，面對第一次畫的角色、第一次畫全身圖、第一次使用電子繪圖板、第一次使用厚塗等挑戰。

像這樣要放手一搏挑戰新事物時，不管三七二十一先畫畫看，有助於以良好的效率成長。

因為這是從未做過的事情，所以連自己「會什麼？不會什麼？」都不曉得。

話說回來，各位是否知道在準備學校考試時，最有效率的方法是什麼嗎？

那就是「在沒讀書的情況下先試著解題」。

一開始先試著解題一次，就能夠區分出不讀書也會解的題目，以及目前不會解的題目。如此一來，就可以專注於還不會解的地方，讀書效率自然會倍增。

畫畫也是相同，先畫畫看以確認自己「會什麼？不會什麼？」的話，就會帶來很好的效益。

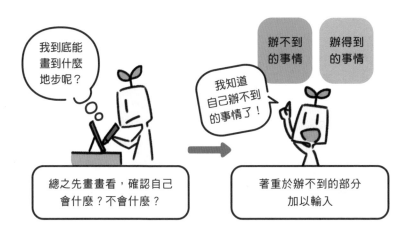

此外剛才有提到發現自己「畫不好」的時候，是通往深奧知識的必經路程。趁早知道自己畫不好的地方，就能夠從較深奧的地方出發，如此一來，就可以從起點開始全力衝刺了。

連「會什麼？不會什麼？」都不知道的時候，就先試著輸出看看吧。

首先嘗試看看，確認自己「會什麼？不會什麼？」之後，再執行「化為日常的輸入」與「刻意的輸出」吧！

列出想畫題材的清單

建議先列出「想畫的題材清單」，以做好輸入與輸出的管理。

我們有時候會透過「決定畫法的習慣」找到新的畫法、透過「培養鑑賞力的習慣」找到有興趣的題材，或是透過「建立思考的習慣」產生新的課題對吧？當腦中浮現這些有興趣嘗試的事物時，就趁忘掉之前列在清單裡吧。

列清單可以幫助我們將輸入的庫存可視化，如此一來，「輸入與輸出要平衡的習慣」運作起來會更加順暢。

＜想畫的題材清單＞

☐ 反光

☐ ○○的
　愛好者藝術

☐ 金屬小物

☐ 富躍動感的圖

技法與題材混在一起
列出來也OK喔！

　　用「待辦清單」的方式去管理想畫的題材就很方便。「待辦清單」的意思，是將「等著要處理的事情」列為清單。而智慧型手機就有許多「待辦清單APP」可以下載，善用這些APP的話，就可以在日常生活中勤加記錄，非常方便。

　　但也不能因為列出清單後就心滿意足了，可別忘了實際輸出很重要喔。

　　此外為了避免想畫的題材堆積如山，也
要記得要維持輸入與輸出的平衡喔。

藉由「輸入與輸出要平衡的習慣」提升效率

這邊已經介紹完最後一個習慣了，各位覺得如何呢？

「輸入與輸出要平衡的習慣」是追求畫技增強時非常重要的習慣，請務必牢記。

但是不要只是維持良好的平衡，還要增加輸入與輸出的次數，才能夠提升進步速度。兼顧平衡與次數，才是成長的關鍵。

此外「強化畫技的五大習慣」的所有習慣也必須相輔相成，才會真正產生效果。

請各位也務必理解，輸出時的失敗經驗同樣會影響其他習慣。這樣的習慣會帶領我們看見更深奧的知識，進而畫出更有魅力的作品。

追求畫技進步的時候，成長速度非常重要。

如果說努力幾年就能夠擁有優秀畫技的話，就可以視為夢想或興趣前進。但若是得努力幾十年的話，就等於必須賭上整個人生了，而這個選項實在太困難了對吧？

事實上很多人都因為成長速度不如預期，所以就放棄作畫了。

為了避免這樣的事態發生，行動時請務必牢記透過本書學到的事物。**只要成長速度有明顯提升，畫技提升就不再那麼遙遠了。**

這樣「五大習慣」已經全部介紹完畢了，但是這「五大習慣」背後，其實還有尚未告訴各位的重要意義。

只要知道這個祕密，就能夠完美理解「五大習慣重要的原因」了。也不會僅是看完本書就心滿意足，更能夠化為實際行動。

下一章就將探討這個祕密。

終於來到最終章了，就一鼓作氣讀完吧！

想要在有限的時間內強化畫技，就必須實踐「輸入與輸出要平衡的習慣」，以良好的效率成長！

YAKIMAYURU的輸入與輸出

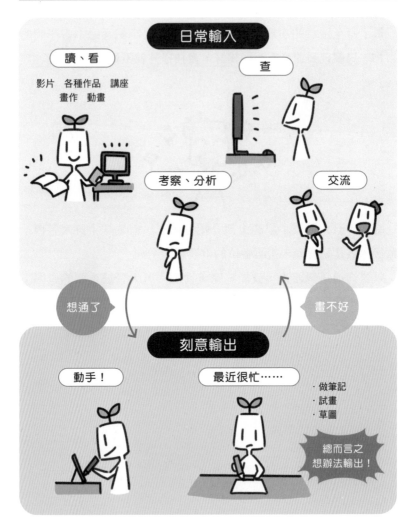

我將輸入化為日常生活的一部分後,只要有輸入就想盡辦法輸出!

練習與學習的危險性

這裡要介紹的不是習慣，而是「過度依賴練習與學習」這件事情。繪畫是藝術，光是習得技術也很難畫得好。必須透過五大習慣找到「創作」與「自我表現」，並以此為基礎進行適當的練習與學習。

我已經明白「強化畫技的五大習慣」了,但是真的不用練習與學習嗎?

 我真的是不靠練習與學習,而是僅藉由「強化畫技的五大習慣」成為職業繪師喔!所以覺得練習與學習不是那麼重要。

但是也有很多人提到「多多臨摹」、「嘗試速寫」不是嗎?

 所以我只是覺得不是那麼重要而已。

不是那麼重要……意思是做了也無妨嗎?

 沒錯!最近我也開始稍微練習與學習了。懂得用正確方式練習與學習的話,畫技進步的效率會更好喔。

既然如此,我也要大量練習與學習!

 但是其實練習與學習也有危險一面喔。

危險!?

 沒錯。用錯方式去練習與學習的話,畫技就沒辦法進步了。

那可就糟糕了!請告訴我該怎麼做才好!

 交給我吧!

練習與學習不是必備條件

本書向各位介紹的是不屬於練習與學習的「習慣」。

因為在追求畫技進步的路上，「練習與學習不是必備條件」。

我成為職業繪師之前，從未做過繪畫的練習或學習，就只是按照「強化畫技的五大習慣」內容執行而已。除了我以外，也有許多人都是在未經練習與學習的情況下成為職業繪師的。

由此可知**練習與學習並非追求畫技進步時的必備條件**。

追求畫技進步時，必備的是與練習、學習不同的事物。那就是本書所提到的「強化畫技的五大習慣」。

只有練習與學習的話，是到不了畫技變優秀的這個目的地的。

所以相較於練習與學習，「強化畫技的五大習慣」中提到的注意事項，才是追求畫技進步時最優先應執行的。

本章將詳細說明光憑練習與學習無法進步的理由！

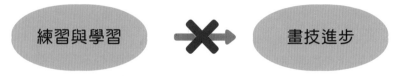

練習與學習　✖️　畫技進步

但這並不代表「練習與學習沒有效果」。

我是成為職業繪師後，才認真看待繪畫這件事情，因此也開始試著練習與學習，事實上也藉此獲得了許多技術。

練習與學習也會有相應的效果。只要善加搭配「強化畫技的五大習慣」，當然也很歡迎練習與學習。

但是在練習與學習中，卻藏著妨礙畫技進步的「危險性」。尤其是在還不怎麼熟悉「強化畫技的五大習慣」時，危險性就特別高了。

本章就將詳細探討繪畫時練習與學習的危險性，此外也會提到有助於進步的練習與學習方式。

請避免執行沒意義的練習與學習，以良好的效率提升實力吧！

畫技進步的人

實踐五大習慣之餘，
必要時也會練習與學習

畫技沒有進步的人

只會練習與學習

練習與學習其實非常危險！世界上有許多只懂得練習與學習，結果卻畫不出優秀作品的人。

希望作品有魅力的話，就必須在實踐「強化畫技的五大習慣」之餘，視情況練習與學習才行！

本章將詳細說明為何光憑練習與學習無法強化畫技，以及在什麼情況下練習與學習會比較有效！

為什麼只有練習與學習無法進步？

很多人剛開始畫畫時，會因為「不知道怎麼開始」而決定先按照書中教學來畫畫。例如：先練習畫線與畫圓、先學習從線稿開始描繪人物等。

這其實是**誤以為「只要練習或學習就能夠畫得漂亮」的典型模式。**為什麼會發生這樣的誤解呢？

我認為這是因為至今學校等都是這麼告訴我們的。

在學校學習任何事物時，往往都會透過教科書或評量反覆練習與學習。因此在學習畫畫時，以為同樣「要運用教材學習」也是很正常的。

但就算硬記下教材上所有技術，畫技還是不會進步。因為**畫畫不是「技術」而是「藝術」**。如果不理解這個事實，絕對會在某個地方碰壁的。

希望畫技進步的話，一開始應做的不是「學習技術」而是「學習藝術」。

繪畫中的「學習藝術」就是將學得技術藉「創作」表現出某個事物。

「技術」只是建立在「創作」之上的輔助工具。所以必須在學習藝術的過程中，慢慢習得表現藝術所必須的技術。

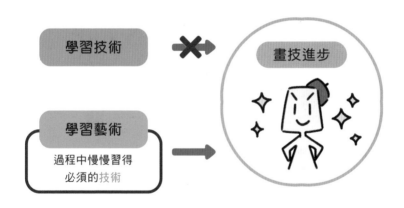

學習藝術的必備條件，就是本書至今提到的「強化畫技的五大習慣」。

「強化畫技的五大習慣」中，凝聚了許多創作的Know-How，在創作過程中也會接觸到許多技術。

所以請透過「強化畫技的五大習慣」在學習「藝術」之餘習得「技術」吧。

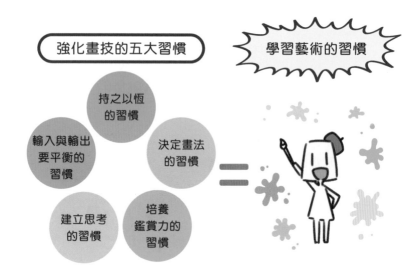

希望畫技進步的話，就必須學習「藝術」！

不要「練習」而是要「正式下筆」

我平常都提倡「不要練習而是要正式下筆」。「練習」指的是不拿來當成作品的畫作。「正式下筆」指的就是創作作品。

第一次畫樹時的「練習」與「正式下筆」之間差異如下圖。

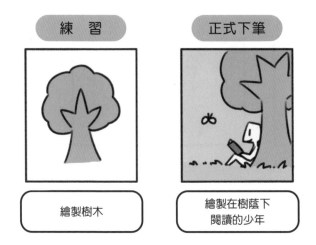

練　習	正式下筆
繪製樹木	繪製在樹蔭下閱讀的少年

　　練習的問題點在於成果品質會偏重於特定方向，從謹慎度到畫面中的細節量都與正式下筆不同。

　　此外練習內容很容易偏重於特定項目，像是都使用素描的方式繪製草圖，往往都沒有上色。

相較之下，為了繪製作品的正式下筆，通常是要給某個人看的、比賽用的、放入作品集或是工作要用的。這類畫作就會連細節都仔細處理好對吧？這對於學習創作來說是非常重要的。

你最想學會的是素描草圖還是雜亂的畫嗎？應該不是吧？應該是希望畫出優秀的作品對吧。

既然如此，確實繪製好作品的經驗，才是你最應該累積的。

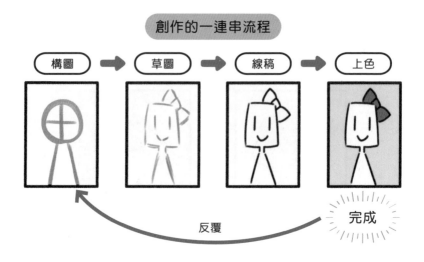

如果認為「不練習就不知道怎麼畫」的話，就請回想「建立思考的習慣」吧。

以剛才舉例的樹木來說，無論是練習還是要正式下筆，都必須看著樹木的參考資料，邊思考樹木畫法邊執行。既然如此，直接以正式下筆的心態去處理，更能夠學會樹木的真正畫法。

尤其剛踏入繪畫領域時，根本還沒有足夠的能力可以畫完整幅畫。所以更應該善用「強化畫技的五大習慣」，以正式下筆的心態去反覆體驗「創作的一連串流程」。

> 希望能夠創作出作品的話，平常就要經常以正式下筆的心態，大量累積創作的經驗！

Column 05

缺乏數位設備時

相信本書有許多讀者，都是希望成為數位繪師。但是相信也有人還沒整頓出必備的數位環境，因此這裡要針對這類讀者提供注意事項。

已經有充足的設備，或是打算成為實體創作繪師的人，請跳過這個單元吧。

雖然前面提到「不要練習而是要正式下筆」，**但是如果期望成為數位繪師的話，「完成實體插畫」其實意義不大。因為數位創作與實體創作，是截然不同的兩個領域。**

希望學會數位創作的人致力於實體創作的話，就猶如目標成為足球選手卻一直練習棒球。即使棒球技能不斷提升，但是幾乎都沒辦法應用在足球上。雖然聽起來很像廢話，不過想要成為足球選手的話，練習足球才是最佳選擇。

所以希望成為數位繪師的人，請及早準備好數位設備。

但是有些人因為經濟或家庭狀況，實在還沒辦法準備數位設備。這時就請專注於實體創作與數位創作的共通作業吧。

這裡推薦的是「草圖」。因為這個程序在實體創作與數位創作中沒有特別的差異。

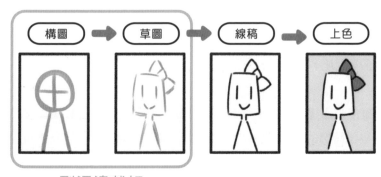

到這邊就好

　　用實體繪畫的方式累績草圖經驗時，為了日後在數位創作能夠派上用場，請努力畫出「乾淨的草圖」。

　　畫畫時很常遇到草圖看起來不錯，但完工後卻出現不太對勁的情況。

　　因為人類的眼睛具備高性能，看到雜亂的草圖時可以自行在腦中修正，自然而然會認為是不錯的畫。因此在草圖階段是很難正確評論一幅畫的。

　　但若是雜線比較少的乾淨草圖，這種腦中修正的情況就會降低，當然就能在草圖階段中正確判斷出畫技如何。

　　為了能夠畫出「完工後能確實變成優秀作品的草圖」，平常就應想辦法畫出乾淨的草圖。

練習與學習的危險性

　　學習藝術這方面有確實執行時，搭配練習與學習去加強技術當然很好。

　　但是如前所述，還不熟「強化畫技的五大習慣」時貿然練習與學習是很危險的，原因主要有三個。

● 會對持之以恆造成阻礙

　　第一個危險的理由就是會對持之以恆造成阻礙。

　　如「持之以恆的習慣」中所述，希望畫技變強時，長期持續畫畫是不可或缺的條件。而喜歡畫並樂在其中，正是長期持續的重要祕訣。

　　但是練習與學習可不怎麼有趣。**因此在畫畫一事還沒成為自己生活的一部分之前，就開始練習與學習可能會半途而廢。**所以在這之前請先持續執行「強化畫技的五大習慣」，讓畫畫成為生活中的一部分之後再開始吧。

● 成長速度變慢

成長速度變慢也是危險的理由之一。

一開始學得來的技術，多半是稍微畫個幾次就能夠自然學會的。連這麼基本的技術都要像「先學○○的畫法，再學○○的畫法」這樣一步一步來的話，很容易就與因為興致而大畫特畫的人拉開距離。

我以前曾經加入過管樂社，當時老師為了讓社員在短時間內明顯進步，就使用了這樣的指導方法。

為了準備夏季舉辦的比賽，完全不懂得演奏樂器的新進社員，也必須在短期內學會演奏得有模有樣。面對這樣的狀況，老師一開始是怎麼指導新進社員的呢？

果然還是得從音樂的基礎──閱讀樂譜開始嗎？還是先透過紮實的基礎練習，讓他們能夠演奏出音色漂亮的「Do Re Mi」呢？不，都不是。老師直接要他們練習比賽用的曲子。

當然，一開始根本沒辦法演奏出像樣的曲子。但是大家仍在老師的指導下，日復一日地練習這首曲子。沒想到回過神後發現大家都能夠演奏得很好了，結果當時的社團更榮獲文部科學大臣獎，成為了日本第一！

如同「熟能生巧」這句話，**先做再說比較快學會，做事熟練了自然能領悟出其中巧妙的竅門，畫畫就是其中一種**。所以一開始請先在實踐「強化畫技的五大習慣」之餘，有空就先動筆吧。這樣才能夠在短時間學會許多事情。

● 效率會變差

第三個理由就是效率會變差。原因就出自於「缺乏目標」與「經驗不足」。

人們在具有特定目標時，吸收能力會大幅增長。

舉例來說，某天老師突然說「明天之前要學會用英文打招呼」時，總會覺得提不起勁。但是如果老師表示：「明天有留學生要來訪，你要代表我校學生打招呼。所以在那之前請學會用英文打招呼。」如此一來，大部分的人都會拚命學起來吧？

這是因為抱持著「不希望明天當學生代表時打招呼失敗」這個目標。只要有目標，自然就會有幹勁。這股幹勁有助於提升吸收能力，效率也會更好。

繪畫練習亦同，要先有目標再開始執行。

或許有人認為「希望畫技進步」就是個很大的目標，但是這裡需要的是具體目標。

剛開始多半沒什麼具體目標，所以練習與學習的效率都很差。**但是習得許多技術後，就會在繪畫時興起「想學那種技術」的強烈目標，這樣一來吸收效率也會大大提升。**

接下來看看另一個拖累效率的原因──經驗不足。

世界上有許多必須有經驗才能夠理解的事情。

舉例來說，即使客訴應對的教戰守則上有寫「理解客人的心情，為造成對方不快先道歉」，缺乏待客經驗的人肯定只能理解表面上的意思，認為「總之先道歉就對了」。但是曾經有過待客後遭投訴的經驗時，就能夠具體思考：「如果當下被客訴時，能夠像這樣道歉的話就好了。」

正因為擁有具體的經驗，才能夠確實明白教戰守則的意義。沒有遇過相關困擾的話，再怎麼做效率還是很差。

所以累積一定程度的經驗後，再去練習或學習會比較好。

而「目的」與「經驗」在實踐「強化畫技的五大習慣」之後，<u>自然就會獲得</u>，這時再按照需求展開適度的練習與學習比較好。

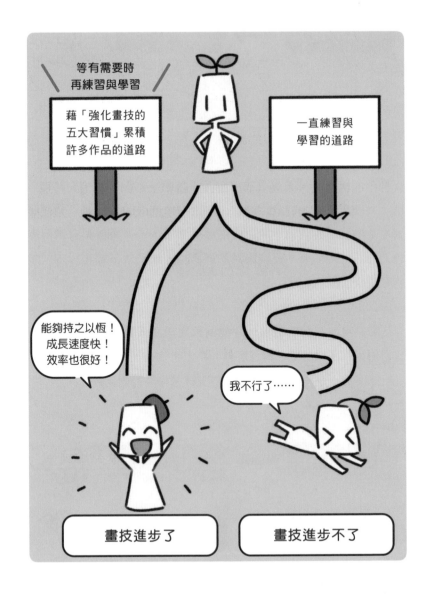

●「只要大畫特畫即可」這個建議

許多職業繪師聽到「該怎麼強化畫技」的問題時，都會回答「只要大畫特畫即可」。有人認為這樣的建議「很冷漠」，但是**「只要大畫特畫即可」其實是很精準的建議。**

如果有在持續畫畫的人，理應可以基於自身目標或經驗，提出更具體的問題才對。儘管如此卻提出「該怎麼強化畫技」這麼抽象的問題，足以判斷這個人還處於「理應大畫特畫的階段」。

如前所述，這個階段的人練習與學習都是很危險的，所以才會提出這樣的建議。

在還想不出具體問題之前，總之先在實踐「強化畫技的五大習慣」之餘盡情作畫吧。

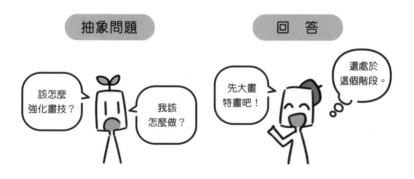

抽象問題　　回答

該怎麼強化畫技？

我該怎麼做？

先大畫特畫吧！

還處於這個階段。

在還無法提出具體問題時，先大量創作會比練習與學習更實在！

有效果的練習與學習

將「強化畫技的五大習慣」執行到一定程度時，危險性就會降低，這時練習與學習就能夠收穫成果。善加運用練習與學習時，能夠提升成長的效率，因此保有幹勁的人請務必嘗試。

接下來要介紹練習方法與學習方法，在這之前請先理解「目標」與「方法」的關係。

前面有提到「缺乏目標的話，練習與學習效率就不好」對吧？雖說有具體目標的話就可以練習與學習，但可要記得按照目標選擇「適當的練習方法與學習方法」。

練習與學習是「方法」。按照「目標」選擇適當「方法」，才能夠產生效果。

畫畫過程中出現「○○都畫不好」或「不擅長○○」這類明確的課題時，透過練習與學習來解決這個課題正是畫技進步的關鍵。

接下來會按照目標介紹「我實際嘗試過覺得有效的練習或學習方法」，請各位按照自己的目標活用吧。

● 臨摹練習

目標 想解決各式各樣的煩惱

「臨摹練習」就是看著理想的作品學著練習畫的方法。

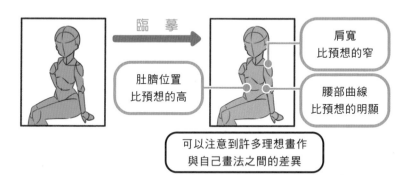

臨摹

肚臍位置
比預想的高

肩寬
比預想的窄

腰部曲線
比預想的明顯

可以注意到許多理想畫作
與自己畫法之間的差異

臨摹練習有助於解決大部分的煩惱。

舉例來說，「不知道陰影怎麼畫」的時候，就臨摹陰影畫出符合理想的插畫吧。接著思考這種畫法與自己畫的陰影在色彩、配置與塗法之間有什麼差異，如此一來，就能夠找到「陰影畫法」的答案。

但是**毫無目標的臨摹僅能提升臨摹技術而已。因此有些人臨摹功力高超，卻沒辦法自行畫出優秀的作品。**

如果你是想成為臨摹大師的話當然無妨，不是的話就請等有明確目標後再臨摹吧。

我稱這種臨摹練習為「臨摹研究」。

因為不知道「優秀的畫作為什麼優秀」時，我就會藉此探索箇中祕密。

研究優秀繪師的作品有助於發現新大陸，這正是臨摹的醍醐味。所以請各位以研究的心態進行臨摹吧。

● 人物速寫

目標 希望快點畫出好看的人物

「人物速寫」是看著人物在短時間畫出對方姿勢的練習方法。繪製人物外的插畫時，同樣可以執行相應的速寫練習。

在人物插畫領域當中，「描繪身體」對初學者來說是很大的難關，相信很多人聽到就覺得麻煩吧？我也是其中一人。

但是透過人物速寫可以減少這種麻煩的感覺，同時有助於提升繪製身體的速度。此外我在做人物速寫的時候都是看著照片，所以也增加了人體相關姿勢與知道的姿勢類型。

人物速寫能夠幫助我們跨越「描繪身體這個極高的門檻」。

人物速寫

能夠更快學會人體繪製

能夠把人體畫得更好

但是我不建議完全不會畫身體的情況下就這麼做。

人物速寫相較於幫助我們「學會繪製人體」，其實在「更快學會人體繪製」與「把人體畫得更好」這兩處的效果比較大。

速寫的效果與跑步類似。只要每天持續練習，就能夠跑得更快，肌力與體力也會跟著變強。

完全不會畫人體而進行人物速寫時，就如同還不會走就想跑一樣，是相當莽撞的行為。在這個情況下光是要把形體畫好，就費盡千辛萬苦了，很難感受到速寫的效果。

這邊建議透過「強化畫技的五大習慣」，至少學會畫出「簡單的全身」後再執行人物速寫。

● 教材的活用

目標 不知道○○的畫法或工具的使用方法

在第四章「建立思考的習慣」也有提到，如果你「不知道○○的畫法」的時候，建議活用「插畫教學書籍」或「網路繪圖講座」等「教材」。

若你是使用繪圖軟體，但「不知道工具怎麼使用」的話，也很適合活用教材。

這類教學書籍可以幫助我們更快掌握訣竅。此外也可以成為知道「專業人士作畫程序」的契機。因此不曉得該怎麼辦時，就試著運用教材吧。

快速見效

能夠學習專業人士的作畫程序與觀點

蘋果的畫法

但是透過教材學習時，可不能毫無章法，必須按照目標內容去學習。

我的繪畫經歷達幾十年，但是從教材中得到的知識幾乎無用武之地。

就像對於一個專門畫男性角色的人來說，從「區分男女的畫法」中學到女性人物畫法就毫無意義了。或許總有一天派得上用場，但是通常在機會造訪之時已經忘得一乾二淨了。

為了避免浪費時間，從要用的知識開始學是很重要的。

有效運用教材的關鍵就在於不要為了學習而使用，應像「建立思考的習慣」所述，當成參考資料使用。

練習與學習只是「方法」，請按照「目標」選擇！

別忘記時間有限

本書數度提及效率一詞。

正因為時間有限，效率就更加重要。

從一開始練習或學習繪畫當然也會成長，
但是時光稍縱即逝。

要在有限的時間裡強化畫技，就必須重視
效率才行。

所以請按照狀況與目標，仔細思考自己的每一步吧。

相信將本書讀到最後的你，應該已經明白「希望畫技進步的
話，就必須在什麼時間點做什麼樣的事情」。請立即展開對自己
最有利的行動吧！就連現在這一瞬間在內，也是轉眼就消失了。

若繪畫過程中覺得「最近都沒成長」時，請再度翻閱本書。如
前所述，本書肯定也有各位經驗增加後才真正體會的部分。本書
已經完全寫出「希望畫技進步的話，就必須在什麼時間點做什麼
樣的事情」，只要正式回顧一遍就能夠找到解決方法。

時間有限，學習必須講究效率！相信看完本
書，大家已經明白怎樣才叫有效率了吧！

繪師人生超有趣！

練習與學習方面的話題就到這邊為止。

我之所以強調「習慣」而非「練習與學習」，就如本章所述。

很多人剛開始畫畫時，都從練習與學習開始。但是這麼做卻無法享受繪畫，成長速度也遭拖累，根本沒有好處。最重要的是已經脫離「創作」與「自我表現」這種繪畫的本質——藝術。

但是繪畫相關的書籍都偏向技術解說，我認為這也是初學者都會從練習或學習開始的原因。

本書的目的就是**幫助各位注意到繪畫的本質。請各位透過「強化畫技的五大習慣」，學習繪畫的本質——藝術。**

初學者還是先從「動手去畫」開始吧。

我提出這個建議的時候，也曾有人反駁道：「我連畫都不會畫，是要從何畫起呢？」但是請各位回想自己的童年。相信各位都畫過花朵、兔子、汽車與飛機等自己喜歡的事物吧？當時應該不是看著教材按照順序去畫的對吧？童年時期不必練習或學習，也毫無困難地畫出許多事物。所謂的畫畫，其實這樣就夠了。

不知道該畫什麼的時候，首先就照著喜歡的角色畫吧。

不是臨摹，而是以「想畫」的心情去畫。帶著「好可愛」、「好帥」、「好喜歡」的心情自由去畫，想換個姿勢或表情的話就盡情去換。這正是自我表現的起點，也是繪師人生的起點。

開啟繪師人生之後，只要持續執行「強化畫技的五大習慣」，自然就能夠畫出優秀的作品。

但是也不要太逼自己。我在成為專職繪師之前，完全沒有努力作畫過，也曾有過沒在畫的斷層。儘管如此我仍一直保持著「喜歡畫」、「想畫」的心情，正因如此才成就了現在的自己。

希望畫技進步的話，就絕對不能忘記這一點，那就是畫畫是一件很快樂的事情！

繼續往上爬

　　《日本繪師最高學習法：別再盲練！5個習慣，突破停滯期》這本書，可以說是我成為職業繪師之前所培養出來的Know-How集大成之作。

　　至今的我從未經歷過練習與學習這類艱辛的努力，只是盡情享受著畫畫。結果自然而然實踐了本書撰寫的內容，畫技也進步到足以靠這行吃飯的程度。

　　但是我成為職業繪師的資歷尚淺。如果希望「爬得更高」，或許就需要練習與學習了。我未來仍將不辭辛勞繼續努力，也會適度攬入練習與學習。

　　這番努力都只是「爬得更高」的過程，知道自己辦不到的事情、學到自己不懂的事情，都能夠讓我的繪畫世界更加遼闊。而這一切的基礎，是光憑練習與學習所無法建立的。因此希望畫技進步的話，可別搞錯這個順序嘍。

最重要的是不可以只有練習或學習！應透過「強化畫技的五大習慣」**習得作畫時最重要的事物。等畫技進步之後，再一起目標爬向更高的地方吧！繪畫的世界是沒有盡頭的。**

知名繪師！

都是如何培養 畫技習慣呢？

我將為各位突襲採訪
在當今業界活躍中的四名繪師！
試著問出他們「強化畫技的習慣」。
請各位務必參考喔！

KAKAGE老師

Profile

負責Hololive 6期生「鷹嶺RUI」角色設計、社群遊戲「Evertale」、「聖火降魔錄 英雄雲集」角色設計、輕小說《帶著「攻略本」的最強魔法使》插畫等的繪師。

Twitter：@kakage0904

《異世界城主，奮鬥中！～率領扭蛋姬打造最強軍隊～》／ KADOKAWA

 KAKAGE 老師對於練習這件事情有什麼想法呢？

 我認為作畫不需要練習，**最重要的是動手去畫！**畢竟我從來沒有練習過。

 什麼！！

 「畫這種畫吧！」「畫這個角色吧！」「工作上需要這種角色，好，那就得來查一下該怎麼畫這種角色了！讓我來查查～」我頂多做到這樣而已。練習是什麼？能吃嗎？只要每次畫畫時都做好功課就夠了。

 我聽說您在從事這份工作的過程中有了劇烈成長，請問您在這幾年間每個月都接幾份工作呢？

我在這五年內每個月都會畫四～五個角色，較多時則有八個。

雖然幾乎都是社群遊戲方面的工作，但是每個角色都有不同狀態的版本，所以一個角色要三幅畫，實際上每個月大概十五幅。如果還要算入草圖的話，我真的不知道一個月畫了多少張。

無論是人物還是背景，擅長還是不擅長，我都會盡情畫下去的。

真是了不起！工作上的背景與裝飾都很困難呢，太令人敬佩了！

那麼 KAKAGE 老師也是透過工作學到很多事物的對吧！

謝謝您寶貴的分享！

相關習慣

在工作中成長的習慣！

⇒ P.46　為自己設定截稿日
⇒ P.219　不要「練習」而是要「正式下筆」

調查後作畫的習慣！

⇒ P.146　解題前先制定策略
⇒ P.153　動腦的步驟②解開題目

karory

Profile
繪師。專門繪製讓人一看就深受吸引甚至墜入愛
河的角色，主攻男性向萌系插畫，負責電擊萌王
封面與連載、Comic Market官方的周邊商品插
畫、美少女遊戲原畫、輕小說插畫、VTuber角
色設計等，最近在日本各地舉辦插畫展並參與海
外活動等，精力充沛活動中。

Twitter：@karory
HP：https://karory.net/

 karory 老師是如何成為繪師的呢？

 我很喜歡少女漫畫，國中時期就開始畫畫。
就這樣一直畫著畫著，並且把自己的愛好者藝術傳到網路，
沒想到就接到遊戲原畫的工作，幸運成為職業繪師。

 一開始就接到遊戲原畫工作嗎！？好厲害。
那麼為什麼會想成為繪師呢？

 其實我早上都爬不起來（笑）所以就思考該怎麼做，才能
夠一直在家裡做著喜歡的事情呢？結果就覺得職業繪師這
個工作好像不錯。（笑）

確實，成為自由接案的職業繪師，就有很多時間可以自由在家作畫呢！
karory 老師既然目標成為職業繪師，又是怎麼強化本身畫技的呢？

我努力要成為人氣繪師的期間，無論是什麼種類的工作都大量接受。同時也從事同人活動，有段時間每兩個月就畫出一本全彩同人誌！

兩個月一本全彩好驚人……karory 老師為了實現目標非常努力呢！
那麼稍微換個話題，karory 老師在畫畫時似乎能夠靈活運用工具，想請問是怎麼做到的呢？

我很常使用 3D 素描人偶！這在決定光源時也相當方便。
此外手部也是表現出角色個性與引導視線的重要部位，所以我會拍下自己的手部照片當作參考資料。

畢竟手部動作很複雜呢！

此外我還會大量活用 CLIP STUDIO PAINT（繪圖軟體）的素材。

感謝您寶貴的分享。
最後想請您分享在繪畫時特別著重的地方。

 我想想。我每天都會為了跟上潮流而持續研究，並從中創作符合自己風格的角色，盡力打造出能夠感動大家的作品。總而言之我打算卯足全力努力下去！

 karory 老師都已經這麼會畫了，卻還是持續進化中，顯然是因為常保這樣的心態呢！

 啊，但也要注意健康才行（笑）運動也很重要！

 兼顧健康與工作的 karory 老師真是太棒了！期待您今後的活躍！

相關習慣

讓自己隨時符合時代需求的習慣！

➡ P.104　養成重新審視畫法的習慣

活用工具的相關習慣！

➡ P.159　活用方便的素材與技法

SAKUSYA2 老師

Profile
創作融合了和風與街頭時尚的新銳繪師，讀法為
「SAKUSYA NI」。以輕小說、社群遊戲、
VTuber等各式各樣的角色設計為主，另外也參
與周邊商品或服飾設計。

Twitter：@sakusya2honda
Instagram：@sakusya2

 SAKUSYA2 老師筆下的角色總是伴隨著獨特世界觀，請問您是如何造就如今的人氣呢？

 我是以原創角色為主，長期一股腦兒地畫出喜歡的事物。

 是否曾經練習或學習過呢？

 最近每天會花十五～三十分鐘進行速寫，不過以前完全沒試過。

 至今走過什麼樣的繪畫之路呢？

 其實我繪畫的動機相當不純。（笑）
我曾在動畫投稿網站活動過，結果無法容許排行榜上有人贏過我，所以就卯起來摸索。

結果大幅增加了作品的曝光度……事實上後來因為生活繁忙的關係，也曾有過完全沒有繪畫的時期。

您也有這樣的時期啊！

沒錯。結果不能繪畫讓我很難過，看到剛才那個網站的其他人逐漸出名……**這才認清「我不畫畫會死」**。所以我其實是被使命感逼著畫畫的吧！（笑）
那之後我就盡情畫了起來，然後就持續到現在了。

因為注意到自己的不服輸以及對繪畫的執著，才會成就現在的 SAKUSYA2 老師呢！
這樣的環境肯定能帶來絕佳的動機。
感謝您寶貴的分享！

相關習慣

珍惜自己熱情的習慣！
..
➡ P.32　重視自己的「喜歡」

善用社群網路的習慣！
..
➡ P.67　是否該使用社群網路

竹花諾特老師

Profile

繪師、角色設計師。主要參與彩虹社「靜凜」、「雪城真尋」的角色設計、動畫化輕小說作品《只有我能進入的隱藏迷宮》插畫、其他社群遊戲插畫、TCG插畫、原畫等。

Twitter：@nano_phan

 竹花諾特老師成為職業繪師的過程是什麼樣的感覺呢？

 我以前讀的是普通大學，大學三年級左右開始認真畫畫，後來就成為職業繪師了。

 為什麼突然開始畫畫呢？

 因為某天突然意識到至今沒有主動為自己的人生做過選擇，擔心就這樣成為上班族是否會快樂呢？

 我明白您的心情！但是您本來喜歡畫畫嗎？

 其實我本來不是宅宅。但是我美術課上得很得心應手，也覺得創作似乎很有趣，不知不覺間就開始畫畫了。

後來我每天都在畫。因為當時家裡因素讓我很需要錢，到了自己可以接工作的時候，就開始拼命工作了。

 也正因為跨越了辛苦的生活，才會成就現在的竹花諾特老師呢！

 但是坦白說我不建議各位仿效。
我只是幸運而已，否則在那麼緊繃的狀態下畫畫，絕對不可能順利收穫成果的。

 您覺得心有餘裕的時候，比較創作得出理想作品嗎？

 有一部分是這個原因。另一方面是我認為內心緊繃時，畫技就很難成長。
內心緊繃的時候，看到他人的優秀作品只會產生憤怒、憎恨、嫉妒這類負面情緒。
當然或許也有在悔恨驅使所帶來的成長，但是混濁的目光會看不出優秀畫作的優點，就算原本有機會成長也會因此遭到扼殺。

 在身心健康的情況下持續作畫，對於強化畫技來說也很重要吧！

 沒錯。所以我建議各位優先構築好生活之類的重要基礎！

 正因為擁有能夠安心的基礎，才能夠不斷茁壯對吧！
感謝您寶貴的分享！

相關習慣

兼顧生活的方法！
...
➡ P.37　持之以恆③兼顧生活

心態維護的習慣！
...
➡ P.52　持之以恆④心態維護

從優秀作品中吸收技術的習慣！
...
➡ P.120　培養鑑賞力的方法

封面插畫的
製作影片限定公開！

特別獻給本書讀者的限定禮物！公開YAKIMAYURU繪製本書封面的過程紀錄影片。YAKIMAYURU是怎麼思考的？又是以什麼順序作畫的？請務必透過影片感受一下。

https://kdq.jp/illustmaking

請透過URL
或QR CODE
前往！

後記

感謝各位閱讀這本《日本繪師最高學習法：別再盲練！5個習慣，突破停滯期》直到最後。

最後要稍微談談寫這本書的過程。

我曾經當過插畫講師。由於當時的學生裡面，有「非常認真學習也非常努力，但不知為何畫技都進步不了的人」，所以我才會開始對此產生疑問。

原以為他們是理解能力偏低，但是教過的東西他們都能夠學會，所以應該不是這樣。那麼到底是哪裡有問題呢？這個時候的我還沒有找到答案。

後來過了幾年，我在YouTube開設繪畫講座頻道，直接收到觀眾諮詢的機會增加。

大家都很認真學習，諮詢內容也多半與強化畫技有關。但是裡面也有很多令人不禁質疑：「為什麼要做那些沒意義又浪費時間的事情呢？」「為什麼沒有做這麼重要的事情呢？」明明認真學習卻進步不了的人當中，不知為何忽略了許多理所當然的事情。

這與講師時代的疑問重疊，讓我愈來愈煩躁。

在心情煩躁的日子當中，我試著在講座影片中分享這份心情。因為談論的都是理所當然的事情，所以我在製作影片的過程中也認為：「多麼無趣的影片啊！」沒想到這部影片播放次數竟然破百萬，獲得意料之外的超好評！

我這才終於意識到那股煩躁心情的真面目：「原來有那麼多人都不知道繪師的基本功。」

　本書內容對於畫技優秀的繪師來說，都是理所當然的基本功。那麼知道這些基本功的人，與不知道的人之間有什麼差異呢？

　以我自己來說，或許是教我彈鋼琴的雙親、管樂社老師這類的人，讓我在不知不覺間得知藝術中的關鍵；或者是童年就很喜歡繪畫與勞作，所以培養出了相關的觀念；也可能是在形形色色的經驗中學到的。

　儘管我不知道明確的答案，總而言之在不知不覺間，知道了強化畫技的方法。相反的，不知道這些基本功的人，或許只是沒有遇見那些契機而已。

　強化畫技的大前提，就是要知道這些理所當然的「思維」與「行動」。儘管如此，翻閱坊間的插畫教學書籍，卻以技法與練習法等技術性內容佔大多數。

　因此我決定告訴各位的不是技法與練習法，而是理所當然的基本功。最後完成的就是這本《日本繪師最高學習法：別再盲練！5個習慣，突破停滯期》。

　若是本書為還不曉得基本功的人帶來啟發，我會非常開心。

　但是光是知道基本功，也不過是種契機，能否實踐並養成習慣仍取決於各位。即使一開始做得不完善也無妨，只要從簡單小事開始一件一件慢慢執行即可！

　此外書籍的內容非常容易淡忘，所以請各位偶爾回顧一下。等

畫技進步之後再讀一次，肯定會注意到不一樣的地方吧！遇到瓶頸時、感到煩惱時，本書肯定能夠成為各位的助力。

　我由衷期盼《日本繪師最高學習法：別再盲練！5個習慣，突破停滯期》能夠幫助各位實現夢想與目標。

這邊想告訴大家！
我正在經營YouTube頻道「YAKIMAYURU的繪畫頻道」！
這個頻道談到的不僅有本書介紹的「習慣」，還會上傳許多「畫法」、「技術」等繪畫講座影片。
　此外，也會在畫畫直播中，回答各位觀眾的問題，歡迎各位來玩喔。

此外我也有在經營FANBOX。
　這裡會分享的內容比YouTube頻道還要專業。
　我的FANBOX會分享本書提到的「PSD檔」、我在用的「原創筆刷」。真心希望強化畫技的人，請務必活用FANBOX喔！

　除了本書之外，「YouTube」與「FANBOX」同樣能夠協助各位的繪師之路。

我很期待能夠透過這些平台與各位讀者交流！

　　最後我要感謝在本書進行過程中提供協助的KADOKAWA篠原總編、土屋責編、提供優秀設計的etokumi老師、爽快答應接受訪談的KAKAGE老師、karory老師、齋藤直葵老師、SAKUSYA2老師、竹花諾特老師，以及所有協助本書順利出版的人員，由衷感謝各位。

　　最重要的就是一路支持我到現在的各位粉絲，多虧各位的力量，我才能夠寫出本書。真的非常感謝各位！

YAKIMAYURU（produced by yaki*mayu）

國家圖書館出版品預行編目資料

日本繪師最高學習法：別再盲練！5個習慣，突破
停滯期 /Yakimayuru 著；黃筱涵譯. -- 臺北市：三
采文化股份有限公司, 2023.07
　面；　公分 . --（卡漫學園；24）
ISBN 978-626-358-117-3（平裝）

1.CST: 插畫 2.CST: 繪畫技法
947.45　　　　　　　　　　112008131

suncolor
三采文化

卡漫學園 24

日本繪師最高學習法
別再盲練！5 個習慣，突破停滯期

作者｜Yakimayuru　　譯者｜黃筱涵

編輯一部 總編輯｜郭玫禎　　主編｜鄭雅芳　　版權協理｜劉契妙

美術主編｜藍秀婷　　封面設計｜李蕙雲　　內頁排版｜郭麗瑜

發行人｜張輝明　　總編輯長｜曾雅青　　發行所｜三采文化股份有限公司

地址｜台北市內湖區瑞光路 513 巷 33 號 8 樓

傳訊｜TEL:8797-1234　FAX:8797-1688　網址｜www.suncolor.com.tw

郵政劃撥｜帳號：14319060　戶名：三采文化股份有限公司

初版發行｜2023 年 7 月 28 日　定價｜NT$420
　3刷｜2023 年 11 月 10 日

TAISETSU NANOHA RENSHU YA BENKYO DAKE JANAI!
E GA UMAKUNARU 5TSU NO SHUKAN
©Yakimayuru2022
First published in Japan in 2022 by KADOKAWA CORPORATION, Tokyo.
Complex Chinese translation rights arranged with KADOKAWA CORPORATION, Tokyo.